色彩构成必修课

COMPULSORY COURSE OF COLOR FORMATION

芮潇 刘晓青 编著

东南大学出版社
SOUTHEAST UNIVERSITY PRESS
南京

图书在版编目（CIP）数据

色彩构成必修课 / 芮潇，刘晓青编著 . —南京：
东南大学出版社，2024.3
　ISBN 978-7-5766-1205-9

　Ⅰ . ①色… Ⅱ . ①芮… ②刘… Ⅲ . ①色彩学 – 高等
学校 – 教材 Ⅳ . ① J063

中国国家版本馆 CIP 数据核字（2024）第 026080 号

责任编辑：贺玮玮　　责任校对：张万莹　　封面设计：芮　潇　王　玥　　责任印制：周荣虎

书　　名：色彩构成必修课
　　　　　Secai Goucheng Bixiuke
编　　著：芮潇　刘晓青
出版发行：东南大学出版社
出 版 人：白云飞
社　　址：南京四牌楼2号　邮编：210096
网　　址：http://www.seupress.com
经　　销：全国各地新华书店
印　　刷：南京新世纪联盟印务有限公司
开　　本：787 mm×1092 mm　1/16
印　　张：6.75
字　　数：182 千
版　　次：2024 年 3 月第 1 版
印　　次：2024 年 3 月第 1 次印刷
书　　号：ISBN 978-7-5766-1205-9
定　　价：45.00 元

本社图书若有印装质量问题，请直接与营销部调换。电话（传真）：025-83791830

序言

设计不仅是功能需要也是人类社会发展的审美需要，它不仅仅涉及生产技术与艺术结合的思考与研究，还涉及自然科学与社会科学等更加丰富的领域。色彩设计与色彩构成密不可分，色彩构成甚至是色彩设计的基础与前奏。光色并存，有光才有色，对色彩的理解与感知是离不开光的。色彩构成以配色规律与形式美法则为指导，以美感的形成为最终目标。色彩构成与人们的生活息息相关，人类吃穿住用行的各个方面都离不开色彩。因此，色彩构成是三大构成的重要组成部分，本教材的目的是让读者在掌握色彩的基本属性与规律的同时，利用创造性思维去理解色彩的设计方法，从而指导读者自身专业方向的实践应用。

在本教材撰写之初，作者通过对大量同类型相关教材的调研发现，国内市场上大部分"色彩构成"教材的内容，主要是通过逻辑和教学秩序向学生全面讲授色彩的科学规律及色彩美学方面的知识，通过系统的作业练习，其中绝大部分是手绘练习，使学生对色彩理论有实际的认识。这些传统的"色彩构成"教材，教学模式安排过于陈旧，教学内容与专业课程也存在着不同程度的脱节现象。因此，作者认真地重新梳理教学内容，结合不同的专业方向，实现针对性教学；有效利用科技手段，实现数字化教学。采用项目化教学，培养学生的团队精神和协调能力亦是本教材内容最典型的创新之处。

从系列丛书的角度出发，作者认为不能把色彩设计的教育全部放置在大学一年级的"色彩构成"课程中，需要在二年级循序渐进地安排短期色彩课程"色彩计划"，以便帮助学生进一步理解色彩构成与色彩设计的差异与关联，导入专业知识，并让学生能将规律性色彩理论转化为设计应用，使学生的专业色彩设计能力可以在四年的本科教育中获得提升。因此，本教材的另一创新之处，就在于教材使用的延展性，本教材不是为了"色彩构成"一门课而准备的基础教材，而是利用"色彩构成必修课"贯穿于学生四年的色彩设计的学习中的教材。

至此，三大构成的设计基础系列丛书已经全部完成，这套丛书不仅是作者从事高校设计教学工作十余年的经验总结，也是对自己所热爱的专业勤恳钻研的见证，更是教书育人不忘初心的信念。谨以此序鸣谢为本套教材辛勤付出的作者及编辑！鸣谢所有为我们提供帮助的院校领导及师生！谢谢这个充满困惑而让人能不断探索的世界！

目录

序言

基础篇　　　　　　　　　　　　　006

原理篇　　　　　　　　　　　　　016

实训篇　　　　　　　　　　　　　056

应用篇　　　　　　　　　　　　　078

基础篇

色彩构成是艺术设计的基础理论之一，是三大构成重要的组成部分。色彩构成这一理论起源于20世纪初德国包豪斯设计学院，当时包豪斯设计学院为突破传统教学模式进行了改革，将构成融入到基础训练中，强调形式与色彩的客观分析。色彩不能脱离形体、空间、位置、面积、肌理等独立存在。在本章节中，将对色彩的基本要素进行单项和综合练习，通过改变构成要素原有的色彩结构和关系，从而产生具有创造性的全新视觉色彩构成样式。色彩构成的学习与研究对美术及艺术设计工作者来说是必不可少的。

色彩构成概述	008
色彩的形成	008
色彩的类别	010
色彩的体系	011
色彩的系统	012
色彩观	012

色彩构成概述

构成是一种造型活动,是指把造型的基本视觉要素按照形式美法则进行组合,从而创造出具有美感的视觉形式的活动。色彩是造型艺术的重要元素之一。色彩构成是色彩的相互作用,是从人对色彩的知觉和心理效果出发,用科学分析的方法,把复杂的色彩现象还原为基本要素,利用色彩在空间、量与质上的可变换性,按照一定的规律去组合各构成之间的相互关系,再创造出新的色彩效果的过程。

色彩构成是艺术设计的一部分,构成不等于设计,它更侧重于主观的抽象表现,不带有明确的设计目的性,是以启发和实验探索的方式去让学生理解色彩理论知识和配色规律,也为后期具体的、有目的的艺术设计创作进行铺垫式训练。艺术设计更加强调实用性,并且要遵循市场规律和顾客需求等更多客观因素。艺术设计是一种有目的的、综合的设计活动。构成的综合训练,可以消除构成与艺术设计间理论与实践的矛盾与脱节。

艺术设计基础的三大构成包括平面构成、立体构成和色彩构成。色彩构成的学习可以有助于平面构成和立体构成的学习以及表现。认真完成色彩构成的学习,训练感受色彩的变化与运用,强化色彩表现能力,可以进一步加深学生对于色彩构成理论知识的理解。色彩构成的学习中可以让学生进行色彩与形式的训练,从而拓展学生对色彩属性、特点、视觉效应、心理感受等多方面的综合认知,并提升学生的美学修养。

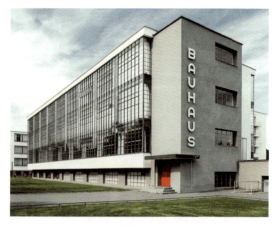

图1-1 德国包豪斯设计学院

色彩的形成

当我们看物体一眼,色彩就映入我们脑海。可以说,色彩是我们日常生活中最普遍的认知,我们常用色彩来形容各种各样的事物,甚至是我们的情感。

色彩其实是一个色与彩的集合概念。"色"是一种知觉信息,能唤起人们对事物的联想,常用红、黄、蓝、绿等色相貌来表述;"彩"是一种情绪信息,富有丰富的感染力,以暖调、冷调、明调、暗调作为综合印象来表述它。

当一个绿色的苹果摆在面前,大家都会说它是绿色的,但是实际上它是由不同波长的光通过表面反射形成的。我们之所以能看到色彩,是因为眼睛中有视杆细胞和视锥细胞,光线通过它们再传递给我们的大脑去识别它们频率之间的差异。色彩由光产生,但在不同的表面上,光波反射会让我们看到不同的色彩,同样的形状,若色彩不同,看起来也就不再相同。红光波长最长,紫光波长最短。白色包含所有色彩,而黑色则没有色彩。

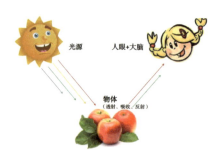

图1-2 人看见颜色的过程

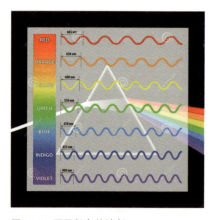

图1-3 不同颜色的波长

现代科学告诉我们，色彩只不过是视觉对外部世界的主观认知，但是在过去，色彩又被认为是什么呢？牛顿用三棱镜分光实验告诉我们色彩是光，而那些伟大的文艺复兴时期的画家则用一幅幅充满色彩的画告诉我们他们内心的情感与世界。

文艺复兴最先在意大利各城邦兴起，以后扩展到西欧各国，于16世纪达到顶峰，带来一段科学与艺术革命时期，揭开了近代欧洲历史的序幕，对于色彩的研究也在这一时期发展起来。文艺复兴美术是指14—16世纪首先发生在意大利，随后扩展到欧洲大部分国家和地区的，以人文主义、复兴古典文化为主要特征的美术运动。15世纪佛罗伦萨画家以湿壁画方式创作大量教堂壁画，颜色非常稳定，用于室内装饰，能够永久保存。凡•艾克（Van Eyck）兄弟最早使用油作为调色介质，开创了现代油画的技法，这种技法被安托内洛•达•梅西纳（Antonello da Messina）传入意大利，介绍给威尼斯画家贝里尼（Bellini）兄弟。

一起，又会变成白色光，这就充分说明光是色彩产生的首要条件。当然，我们还要具备健全的视觉系统，当光射入眼睛的时候，经瞳孔进入眼球，其再和色彩信号传输到大脑中，我们才能感觉到色彩。

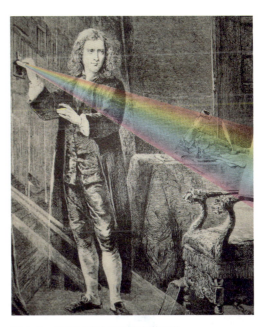

图1-5 牛顿三棱镜分光的光谱学说

图1-4 15世纪佛罗伦萨画家以湿壁画方式创作教堂壁画

1666年，牛顿发表了三棱镜分光的光谱学说，拉开了近代色彩研究的序幕，为色彩学理论奠定了坚实的基础。他将一束阳光从细缝引入暗室，并透过三棱镜投射到白的屏幕上，由于折射作用，这束光线在白屏幕上呈现出一条红、橙、黄、绿、蓝、靛、紫七色排列而成的色带。这种通过某种介质使白光分散成各种色光的现象叫做色散。同时，牛顿还发现，如果将光谱中的各种单色光通过三棱镜聚合在

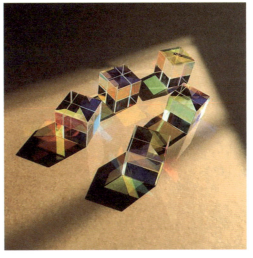

图1-6 三棱镜

色彩的类别

现代色彩学把色彩分为两大类,分别为有彩色和无彩色。有彩色包括可见光谱中的全部色彩,它以红、橙、黄、绿、青、蓝、紫为基本色,通过各个基本色不同量的混合,以及各个基本色与黑白灰不同量的混合,形成不同的色彩。任何有彩色都具备三个基本特性——色相、纯度、明度,它们在色彩学上被称为色彩的三要素。人类的眼睛能够辨别约一千万种色彩,所有这些色彩都是由基本的三原色——红、绿、蓝组合而成。

无彩色包括黑色、白色以及由黑白两色调合成的深浅不同的各种灰色。无彩色按照一定的变化规律,由白色逐渐变为浅灰、中灰、深灰,直至黑色。无彩色,只有明度变化,而色相与纯度均为零。纯白色和纯黑色是特别极端的颜色,也叫极色,形成最大限度的色彩对比。

在实际运用过程中,还有一类不属于上述两类的色彩种类——特别色。特别色使用产生的视觉效果与无彩色和有彩色不同,它具有特殊性,比如说金色、银色、荧光色。

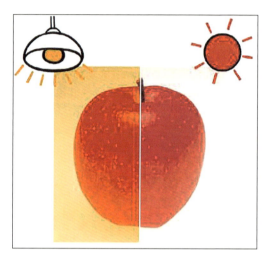

图 1-8 光源色

图 1-7 色彩分类(有彩色、无彩色、特别色)

光源色:各种光源发出的光,由于光波的长短、强弱、比例、性质的不同形成不同的色光。

物体色:所有的物体本身不发光,物体色是光源色经物体吸收、反射,反映到人的视觉中的光色感觉。

固体色:是物体的固有色,通常是指物体在正常的白色日光下所呈现出来的色彩特征。

环境色:是物体周围环境的颜色。物体不仅受光源的照射显示其色彩特性,同时还受到环境色彩的影响。环境色彩不同,物体显示的色彩也会不尽相同。

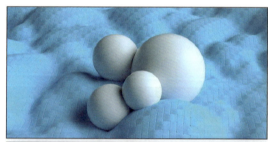
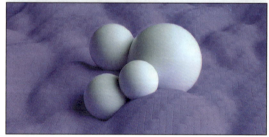

图 1-9 环境色

光的三原色:19 世纪初期英国物理学家托马斯·杨指出,红、绿、蓝是光的基本色,三原色按不同比例混合可以产生各种色调及灰度。

间色:是通过混合任意两种邻近原色获得的颜色,这些颜色也叫二次色。

三次色:由原色和间色混合而成的颜色,即三

次色。加色法和减色法产生的三次色是相同的。

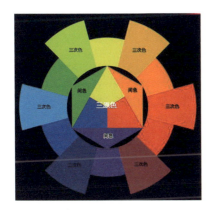

图 1-10　色彩配合的基本关系（三原色、间色、三次色）

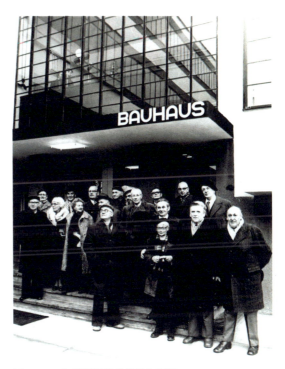

图 1-11　包豪斯设计学院的先驱们

色彩的体系

20世纪20年代，在德国魏玛的包豪斯设计学院中有约翰内斯·伊顿这样一位伟大的色彩老师。他认为，学习色彩之间的相互关系以及如何表达色彩的内容，是对艺术家和设计师的磨练。色彩是主观的，但色彩的使用取决于其内容。在《色彩艺术》一书中，伊顿提出，设计师可以通过三种方式来实现成功的色彩解决方案。首先是视觉上，他称之为印象；其次是感情上，称之为表达；最后是象征性，称之为构造。

约瑟夫·阿尔伯斯是伊顿在包豪斯的学生，他毕业后留在了包豪斯设计学院，成为一位传奇的色彩帅和画家。他有一句名言是，如果你问50个看到同一种红色的学生看到了什么，那你会得到50种不同的红色。他指出人们对色彩的感知是相对的，这种感知能力往往取决于这个颜色及其周围的色彩。阿尔伯斯和伊顿都认为，色彩组合和色调值相对微妙的变化可以产生有趣的结果，通过训练和学习能够提高一个人色彩搭配的能力。

为了更全面、更科学、更系统地表达色彩概念及其构成规律，需要把色彩三要素按照一定的秩序标号排列到一个完整而严密的色彩系统之中，这种色彩表达方式被称为"色彩体系"。色立体以直观的形象表明了色相、明度、纯度之间的相互关系，也为人们对色彩体系的理解打下了坚实的基础。色立体用色立体体系编码标号为色彩命名，这有利于国际色彩领域的交流。色立体的建立有助于人们全方位地了解色彩知识，探索色彩的世界。美国画家孟塞尔提出针对物体表面色的分类体系，即中心轴为白色到黑色的色阶变化，中心轴周围着各种色调层次的色彩，该分类体系被称为"孟塞尔色彩体系"。这种以色彩三要素为基础的色立体是目前使用最广泛的色彩体系，大多数图像编辑软件的色彩设置都来源于这种体系标准。"奥斯特瓦德色立体"是由德国科学家、色彩学家奥斯特瓦德创造的。他的色彩研究涉及的范围极广，创造的色彩体系不需要很复杂的光学测定就能够把所指定的色彩符号化，为设计师的实际应用提供了帮助。

总之，色立体能使人们更好地掌握色彩的科学性、多样性，使复杂的色彩关系在头脑中形成立体的概念，为更全面地应用色彩、搭配色彩提供根据。

色彩的系统

色彩系统是数字世界中表示颜色的一种方法。RGB、CMYK和PANTONE是设计中最常见的三种色彩系统，但不仅仅有这三种，在许多国家还有其他色彩系统也在使用。许多软件程序如Photoshop、Illustrator、InDesign，它们的色样库中都含有很多色彩配置文件和色彩系统。CMYK是一种四色消减法，包括青色、品红、黄色和黑色。这个方法之所以叫消减，是因为用于印刷的油墨减少或者遮住了，而且背景使用了半调色板点状图案。融合CMYK油墨色彩后，将它们部分的或者全部的油墨在白色背景上印刷出来。大多数情况下，CMYK用于胶装印刷。RGB是一种加色系统，它采用红、绿、蓝三原色叠加得到各种色彩。以屏幕或者显示器为载体的设计采用的就是RGB系统，一些大幅面打印机也使用基于RGB色彩的显色系统或者配置文件，然后使用CMYK油墨打印。PANTONE是一个专有的色彩系统，使用PANTONE配色系统，设计师可以选择并指定一个特定的PANTONE色彩，这个色彩将与专业的印刷厂使用的油墨完美匹配。在服饰、家居以及室内设计行业中，PANTONE服装和家居色彩系统是设计师们用于选择和确定生产用色彩的工具。

色彩观

设计通过具体的形象与色彩传达出隐含的民族精神和文化，强大的民族精神与文化追求不可避免地决定了设计的方向，无论是形状还是色彩。

色彩与文化观念有着极为密切的关系，色彩象征也会因为宗教和等级制度而有所不同。文化背景和地理位置影响着人们对色彩的理解和感受。人们对特殊色彩的感受和理解都与其文化背景有重要联系，并不是放之四海而皆准的。在西方国家，婚纱通常是白色的，象征着纯洁至上。而在东方的文化中，白色是丧葬的色彩，会让人联想到死亡。在中国，新娘通常穿红色礼服，代表大吉大利。在泰国，新娘只要不穿黑色礼服，穿什么颜色都可以。

中国最古老的哲学体系阴阳五行说，将五行与五色相匹配，金、木、水、火、土与白、青、黑、赤、黄相对应，并为颜色赋予一定的文化内涵。受中国传统文化与宗教思想的影响，青、黄、赤、白、黑被确定为正色，其他色定为间色，正色代表正统的地位。阴阳五行说中的色相环，以黄为中心，按照青、白、赤、黑的顺序进行周期性循环，这些颜色分别对应四方和四季，从而包含着中国人天人合一的宇宙观。中国古代色彩艺术分为宫廷士大夫色彩艺术以及民间色彩艺术，这是中国色彩艺术发展的两条重要主线，也是东方色彩观重要的代表。

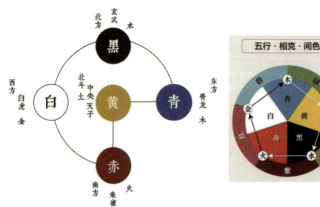

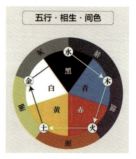

图1-12 五行与五色

训练目的	东西方色彩表现训练
训练要求	通过观察比对发现东西方用色的个性与共性，究其原因，掌握表现方法，准确表达色彩之间的应用
表现媒介	图片、照片的电子档
作业规格	A3大小的底图，原图放置于正方形内，分析图标法看示意图 A4大小的说明一份，不少于600字
建议课时	1课时

关于色彩观

◆ 拓展训练：**东西方色彩观**

　　本节训练以东西方艺术的色彩表现为研究对象，每人搜集东西方不同时期的绘画作品各一幅，分析画面中的主色、辅色、点缀色，制作两组色标。

◆ **教师作业范例**（**图 1–13 东西方色对比模板**）

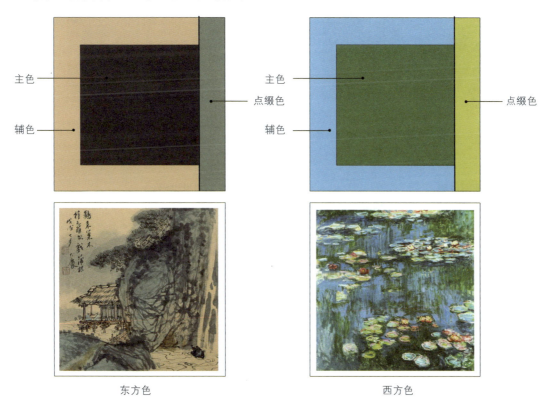

图 1–13　东西方色对比模板（教师作业范例）

◆ **学生作业范例（图1-14）**

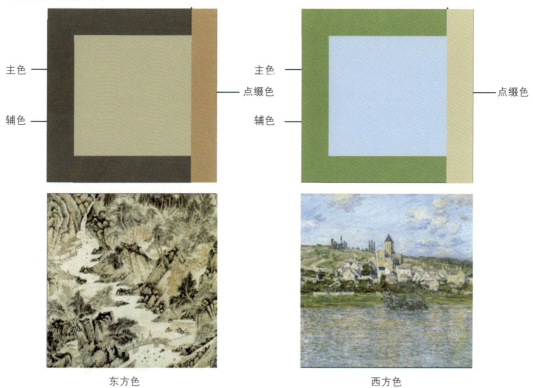

图1-14　东西方色对比（学生作业范例）

东方色解析说明：

作品选择：《溪山仙馆图》局部

主色为黄灰色，辅色为灰咖色，点缀色为橙灰色。

整体色调偏灰调，颜色的选择方面相对饱和度较低，画面中的主色、辅色以及点缀色是一个色系，相对而言整体协调，不会有强烈对比感，画面看上去舒服。

首先，画面整体看上去都呈黄灰色，所以选择其为主色；其次，对于山石的表达，画面中大量采用灰咖色，不仅将山石的面貌体现出来，同时能够和主色达成协调感，相辅相成；最后，点缀色为橙灰色，相对于前两个色调，点缀色的饱和度高一点，但又没有脱离整体色系，能够很好与之协调，又同时能够相对点缀画作，使画面更加富有层次感。

西方色解析说明：

作品选择：《维特尼》局部

主色为淡蓝色，辅色为翠绿色，点缀色为黄灰色。

整体色调相对明亮，颜色的饱和度较高，主色、辅色以及点缀色色相紧靠，主色和辅色在色彩上给人以强烈的冲击感，同时又能突出强调画面的主体物，让人的视觉一下子被吸引到画面中央去。主色占画面篇幅相对较大，占据了画面的三分之二，选用的蓝色饱和度较低，这样能够在视觉上给人舒服的感觉，能够很好地与其他色系进行搭配调和；辅色为翠绿色，与主色相对而言更加适配，两者为临近色，相辅相成，有利于画面的整体表达；点缀色为黄色，饱和度较高，有提亮的作用，和辅色为临近色，和主色为互补色，这样呈现出来的画面整体感觉有重有轻，颜色的选择上也不限于一个色系，而是跨色系进行了颜色搭配，更加有助于表现画面的层次感，主体物也更加凸显。

原理篇

在色彩学上，将色相、明度、纯度作为色彩形成的视觉经验加以定量化描述的基本属性。在平面设计中，一个元素如何出现是由它的位置、大小、色彩、平衡、重复以及视觉变化决定的。视觉层次是构成的关键，是视觉交流不可或缺的元素。视觉层次是由对比来决定的。我们可以通过图形的变化创造出错视觉，让二维空间看上去有纵深感。色彩可以帮助人们找到焦点，甚至引导人们去关注设计者想要表达的主要内容。通过选择特定的色彩以及改变其明度和纯度，设计师可以更好地传递信息。

色彩属性	018
色彩混合	022
色彩错视	024
色彩对比	026
色彩调和	043
色彩推移	046

色彩属性

色彩的三大属性是色相、明度和纯度。

1 色相 色彩的相貌就是色相。色相是色彩的特征，是区别各种不同色彩的标准，是色光由于波长、频率的不同而形成的特定的色彩性质。艺术家和科学家开发出了许多色彩模型，可以比较直观地对比色彩以及查看色彩间的相互作用，这种模型就叫色轮。基于红、黄、蓝的色相环，能够帮我们更直观地了解色相。色彩如何分类取决于它们在色轮上的位置以及如何对其他色彩起作用，了解色彩最常见的组合能让你预见色彩组合的视觉效果。在应用色彩理论时，通常用色相环而不是直线排列色谱表现色相系列，色谱两端的红与紫相连，即构成最简单的六色相环，六色之间加上同类色、类似色，即构成有微妙过渡的24色相环、36色相环等。

关于色相环
◆ **拓展训练：24色相环**

训练目的	通过手绘24色相环，锻炼学生认色、调色能力，使他们的手眼心合一
训练要求	水粉颜料图色清晰干净，色环基本型有创意
表现媒介	卡纸、水粉颜料、铅笔
作业规格	A4大小白纸上作图，圆环外径18厘米，内径样式自定（有创造性更佳）；底垫8K黑色或白色卡纸，裁成正方形
建议课时	2课时

◆ **学生作业范例**（图2-1至图2-12）

图2-1　学生作业　动画19级　仲佳伟　　　　　　图2-2　学生作业　风景园林22级　周　妍

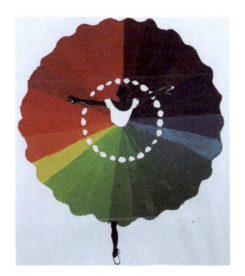

图 2-3　学生作业　风景园林 22 级　沈茗冰

图 2-4　学生作业　风景园林 22 级　岳瑾瑜

图 2-5　学生作业　风景园林 22 级　罗梦婷

图 2-6　学生作业　风景园林 18 级　张雪霏

图 2-7　学生作业　风景园林 22 级　秦　敏

图 2-8　学生作业　风景园林 22 级　刘子意

色彩构成必修课

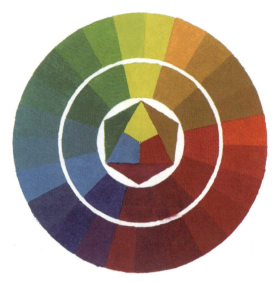

图 2-9　学生作业　风景园林 21 级　王　怡

图 2-10　学生作业　风景园林 18 级　顾御坤

图 2-11　学生作业　风景园林 18 级　黄明慧

图 2-12　学生作业　风景园林 18 级　邵颖磊

2　明度　色彩明暗的相对程度就是明度，添加白色或者黑色会改变明度。光波的强度决定了色彩的深浅程度。无彩色只有一维，没有色相和纯度，其中最亮的是白，最暗的是黑，黑白之间则是不同程度的灰。有彩色的明度，也就是去掉色相和纯度，就像一张彩色照片变成了黑白照片。

大部分人的阅读习惯是从左向右、从上而下，当我们面对设计作品的时候，我们也是用视觉层次来进行阅读的。视觉层次是构成的关键，是视觉交流中不可或缺的元素。视觉层次是由对比来决定的，可以有大小对比、方位对比、形状对比、方向对比、

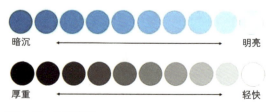

图 2-13　明度变化

纹理对比、明暗对比等等。明度对比是其中一个非常重要的表现形式。

明度是在一幅作品中突出重点以及建立视觉层次的重要工具，一种表明层次关系和相对重要性的简单办法就是改变明度。通过改变明度，就可以强调这个物体哪个部分最重要。明度是设计中实现对比、建立层次关系的最佳途径之一。明度还可以用来显示运动，产生一种类似于渐变和推移的关系，让观者随着明度的变化而产生推动感。

则相对较低。也正因为这种明度的差距，鲜艳的黄色才可以和蓝绿紫进行和谐的搭配。

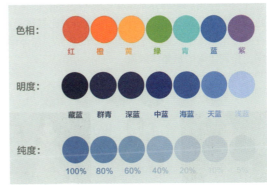

图2-15 色彩属性三要素

除了色相、明度和纯度这三大属性，关于色彩还有一些相关的定义，解释如下：

图2-14 彩色照片转黑白照片

3 纯度 色彩的纯净程度就是色彩的纯度，也叫饱和度、彩度、艳度。纯度越高，色彩越鲜艳；纯度越低，色彩越脏越浑浊。在色相环中的红、橙、黄、绿、蓝、紫这些基本色相的饱和度就很高，而粉红、深蓝、淡绿等色彩的饱和度相对较低。

一种颜色的纯度高并不等于明度高，它们并不成正比。色相环上的颜色都是高饱和的，但是它们的明度差别很大。黄色的明度最高，蓝绿紫的明度

4 色温 色温可理解为冷暖色调。人眼如何识别色彩的温度，取决于光源的变化。低色温指的是暖色调，例如橙色和红色；而高色温通常指的是冷色调，例如绿色或蓝色。决定色彩冷暖的主要因素是色相，除色相外，色彩明度和饱和度对于色彩的冷暖也会起到一定的影响。一般来说，同一种色相，深色的要比浅色的更暖；而饱和度会强化冷暖的感觉，明黄色要比土黄色更暖，而蓝色要比蓝灰色更冷。色彩的冷暖并不是绝对的，而是相对的。色相环上冷暖的划分是从单色的角度来区分的，而多种色彩并存时，不能简单地用色相环上的冷暖来划分。

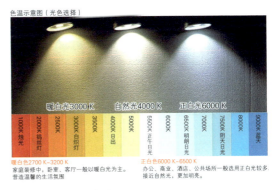

图2-16 色温示意图

5 色调 不同色彩共同呈现出的整体色彩效果就是色调，色调是综合色彩属性及其关系的一种整体观察视角。色调并不是单指某种色相，而是将色相和明度、饱和度、冷暖等特性进行对比与统一，在同一个物体上或同一个画面中形成色彩的总体倾向。色调体现的是整体效果。

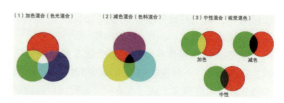

图 2-19　色彩混合

1 加色法混合 即色光的混合是将不同色相的光源同时投照在一起，形成新的色光。色光混合次数越多，明度越高，也称为加光混合。舞台灯光、彩色照片、电视机显色都是用的加色混合原理。

2 减色法混合 颜料、涂料、染料等色料对色光做部分选择吸收，色料间的混合将降低纯度和明度，它是吸光能力的集合。色料间混合的次数越多，吸光能力越强，色相的纯度和明度就会越低。因此，色料的混合称为减光混合。

3 中性混合 又叫视觉空间混合。当人与物体空间距离太长，超出眼睛正常聚焦的能力极限时，人们就无法对物体有正确的色彩感受，人会通过视觉空间混合进行归纳总结，也就是说，色彩间会产生相互混合、同化作用。中性混合包括旋转混合、空间混合。旋转混合相当于圆形转盘上的色块在高速旋转下产生的色彩混合现象。空间混合，即将两种或两种以上的颜色并置在一起，在一定的空间距离上，让人的视觉产生混合。这两种混合方式并不是真正的色彩混合，而是通过人们的视觉残留，产生视觉混合的效果。

图 2-17　服装色调

图 2-18　家居冷暖色调

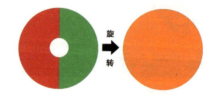

图 2-20　旋转混合（上图）和空间混合（像素画积木拼图）（下图）

色彩混合

色彩混合包括加色法混合、减色法混合和中性混合。

关于色彩混合

◆ **拓展训练：空间混合**

训练目的	先观察，后归纳；先设计，后手绘
训练要求	铅笔画构成骨骼0.5厘米×0.5厘米的单元格，水粉颜料图色清晰干净，取色对象画作色彩明确
表现媒介	卡纸、水粉颜料、铅笔
作业规格	A4大小白纸上作图，边长18厘米；底垫8K黑色卡纸，裁成正方形
建议课时	课后6课时

◆ **学生作业范例**（图2-21至图2-26）

图2-21 学生作业 风景园林18级 邵颖磊

图2-22 学生作业 风景园林22级 王梦瑶

图2-23 学生作业 风景园林18级 黄明慧

图2-24 学生作业 风景园林18级 张雪霏

图 2-25　学生作业　风景园林 22 级　刘子意

图 2-26　学生作业　风景园林 22 级　王丽娜

色彩错视

色彩错视根源在于色彩对比，只要色彩对比因素存在，错视现象就必然发生。视觉艺术往往利用错视效应进行巧妙的设计，以此来增强设计的特殊效果。

1 冷暖错觉

人们对色彩的敏感大多体现在色彩冷暖。色彩的冷暖感人们都能感受到，而且往往充满共性。同样大小的灰色色块，放在一块红色的布上和放在一块蓝色的布上，给人带来的冷暖感是不一样的：红色有温暖感；蓝色感觉更冷一些。

图 2-27　冷暖错觉

2 色相错觉

当某一色相的颜色与其他色相的颜色比较时会产生影响，造成色感偏移，这就是色相错觉。同样的橘色，放在红底上会偏黄，而放在黄底上会更偏红色。

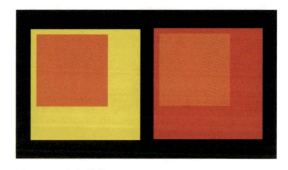
图 2-28　色相错觉

3 明度错觉

两种不同明度的色彩放在一起，明度高的色彩会感觉比之前更亮，明度低的色彩则比之前更暗，这就是由于明度对比产生的错觉现象。

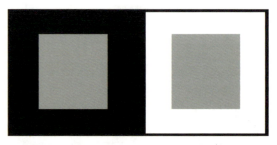
图 2-29　明度错觉

4 纯度错觉

同一种色彩遇艳则浊，遇浊则艳，遇无彩色增加明度但降低色彩感。有彩色与无彩色对比会减弱色感。

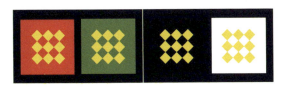

图 2-30　纯度错觉

5 补色错觉

补色对比被认为是最强烈的对比，它可以增强色彩的对比效果。这种色彩前后连续的对比不同于同时并列的对比，因而被称为连续对比。连续对比是观者对后见色的感受变为先见色的补色与后见色的加法混合的颜色，产生补色错觉。

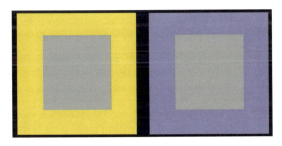

图 2-31　补色错觉

6 面积错觉

同样的尺寸，暖色看上去更大一些，而冷色则显得更小，这就是所谓的膨胀色与收缩色。另外，在固定范围内，所填色彩的总面积相同。而单位面积大小不同，色彩效果也会不一样。例如相同面积的蓝色与黄色相间摆放，单位面积大的总面积看上去比单位面积小的总面积要大一些，这就是由色块的排列方式引起的面积错觉。

图 2-32　面积错觉

7 距离错觉

色彩距离的错视取决于色彩的波长与明度。波长较长的暖色和明度高的色彩有向前感，波长较短的冷色和明度低的色彩有退后感。

图 2-33　距离错觉

8 重量错觉

同一个物体具有不同的颜色，给人带来的心理感受不一样，浅色会让人更轻松，而深色会让人觉得更加的沉稳。例如，一把浅色的椅子和一把深色的椅子，如果重量一样，那么浅色的椅子会让人搬起来有一种莫名的轻松感。这就是为什么我们生活中看到的包装箱基本都是浅色，而很少用黑色、褐色等低明度的颜色。物体的质感对色彩轻重感觉的

图 2-34　重量错觉

影响也非常重要。一个物体如果富有光泽、质感细密而坚硬，就会给人很重的感觉。而物体表面结构松软，则会给人很轻的感觉。

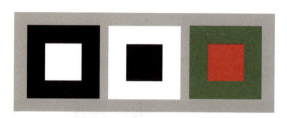

图 2-37　位置错觉

图 2-35　肌理重量错觉

9　边缘错觉

边缘错觉类似于空间混合，点彩派正是利用色彩错觉以及空间混合原理，将色彩并置而非调和，在画面上创造出鲜亮的光影效果。

10　位置错觉

人对一种色彩的感觉往往是由图中其他位置的色彩决定的。例如将红色放在绿色上会产生重影效果；同样大小的黑色和白色方块，放在黑色背景上的白色方块，比白色背景上大小相同的黑色方块要看起来大。将两种颜色放在一起，或将一种放在另一种上面时，设计师则需要考虑这些色彩会不会产生对比，或者色彩的相互作用会不会改变表达的内容。

色彩对比

色彩对比与色彩的属性密切相关，三大色彩对比分别是色相对比、明度对比、纯度对比。此外还包括有彩色无彩色对比、同时对比、连续对比、冷暖对比、面积对比等等。色彩间差别的大小，决定着对比的强弱，合理应用色彩对比，可以突出设计作品个性，创造出特殊的视觉效果。

1　色相对比

因色相的差别而形成的色彩对比。色相对比的强弱取决于色相在色相环上的距离。类似色是较弱的色相对比，邻近色是中偏弱的色相对比，对比色是较强的色相对比，互补色是最强的色相对比。

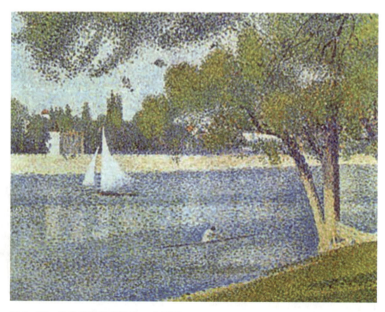

图 2-36　边缘错觉代表作品　点彩派

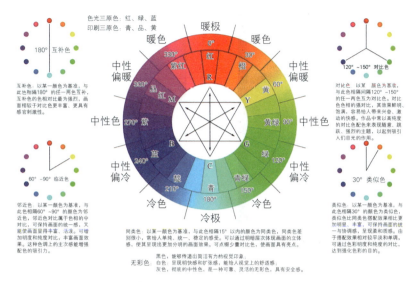

图2-38 色相对比（互补色、邻近色、对比色、类似色、同类色）

关于色彩对比构成
◆ **拓展训练：色相对比四宫格**

训练目的	提升学生对不同主题的设计语言的表达能力，掌握设计中的色彩基本规律
训练要求	将同一构图分为四份，分别用类似色色相对比、邻近色色相对比、对比色色相对比、互补色色相对比表现
表现媒介	卡纸、水粉颜料、铅笔
作业规格	边长12厘米正方形；底垫8K黑色卡纸，裁成正方形
建议课时	2课时

◆ **学生作业范例**（图2-39至图2-46）

图2-39 学生作业 风景园林22级 刘子意

图2-40 学生作业 风景园林22级 王丽娜

图 2-41 学生作业 风景园林 22 级 刘雨珊

图 2-42 学生作业 风景园林 22 级 罗梦婷

图 2-43 学生作业 风景园林 22 级 沈 彤

图 2-44 学生作业 风景园林 22 级 秦 敏

图 2-45 学生作业 风景园林 22 级 吴钰颖

图 2-46 学生作业 风景园林 22 级 岳瑾瑜

◆ **拓展训练：色相对比图案设计**

训练目的	提升学生不同主题的设计语言的表达能力，掌握设计中的色彩基本规律
训练要求	铅笔画骨骼，选择自己喜爱的色相对比方式填色（类似色色相对比、邻近色色相对比、对比色色相对比、互补色色相对比），要有色相对比，配色要有美感
表现媒介	卡纸、水粉颜料、铅笔
作业规格	A4大小白卡纸，边长18厘米正方形
建议课时	2课时

◆ **学生作业范例**（图 2-47 至图 2-62）
类似色相对比

图 2-47　学生作业　风景园林 20 级　王玥静

图 2-48　学生作业　风景园林 20 级　付菱涵

图 2-49　学生作业　风景园林 21 级　蒋菁洋

图 2-50　学生作业　风景园林 21 级　王韵欣

邻近色相对比

图 2-51　学生作业　风景园林 21 级　胡　琪

图 2-52　学生作业　风景园林 21 级　陆　杨

图 2-53　学生作业　风景园林 21 级　杨晓芸（作品 1）

图 2-54　学生作业　风景园林 21 级　杨晓芸（作品 2）

对比色相对比

图 2-55　学生作业　风景园林 21 级　王　怡

图 2-56　学生作业　风景园林 20 级　王昊珺

图 2-57　学生作业　风景园林 21 级　王思懿（作品 1）

图 2-58　学生作业　风景园林 21 级　王思懿（作品 2）

互补色相对比

图 2-59　学生作业　风景园林 20 级　郭　晶

图 2-60　学生作业　风景园林 20 级　谭欣琪

图 2-61　学生作业　风景园林 20 级　张若彤

图 2-62　学生作业　风景园林 20 级　张　满

2 明度对比

由明暗差别或黑白差别而形成的色彩对比叫做明度对比。低明度给人神秘、厚重、深沉的感觉，中明度给人朴素、庄重、稳定的感觉，高明度给人轻快、明朗、安静的感觉。

关于色彩对比构成

◆ **拓展训练：明度对比九调图**

训练目的	提升学生不同主题的设计语言的表达能力，掌握设计中的色彩基本规律，任意色相加入不同量的黑或白均可制作出九级明度色标
训练要求	选择自己喜爱的单色，通过逐渐加黑、加白，调出一系列的明度，将同一构图或一个构图分九份用九大调分别表现出来，并在旁边标注颜色明度变化的色标条
表现媒介	卡纸、水粉颜料、铅笔
作业规格	A4白纸，边长18厘米；底垫8K黑色卡纸，裁成正方形
建议课时	2课时

◆ **学生作业范例**（图2-63至图2-70）

图2-63　学生作业　风景园林20级　王易如

图2-64　学生作业　风景园林20级　赵舒然

图2-65　学生作业　风景园林21级　王　怡

图2-66　学生作业　风景园林21级　张　莹

图 2-67　学生作业　风景园林 18 级　庄依冉

图 2-68　学生作业　风景园林 18 级　黄明慧

图 2-69　学生作业　风景园林 20 级　王玥静

图 2-70　学生作业　风景园林 20 级　郑秦蓉

3　纯度对比

色彩纯净程度的对比叫做纯度对比，低纯度给人平静干净的感觉，但是色相感较弱，中纯度给人柔和安静的感觉，高纯度给人快乐刺激的感觉。降低色彩的纯度有四种方法，加白色、加黑色、加灰色、加补色。

关于色彩对比构成
◆ **拓展训练：纯度对比四宫格**

训练目的	提升学生不同主题的设计语言的表达能力，掌握设计中的色彩基本规律，明确纯度的鲜与灰的相对性
训练要求	铅笔画骨骼，选择自己喜爱的色相填色，通过加入无彩色、补色、其他色，进行纯度对比，将同一构图分四份用不同色相的纯度调子分别表现出来
表现媒介	卡纸、水粉颜料、铅笔
作业规格	A4白纸，边长18厘米；底垫8K黑色卡纸，裁成正方形
建议课时	2课时

◆ **学生作业范例**（图2-71至图2-76）

图 2-71　学生作业　风景园林 20 级　王玥静

图 2-72　学生作业　风景园林 20 级　郭　晶

图 2-73　学生作业　风景园林 21 级　杨晓芸

图 2-74　学生作业　风景园林 20 级　胡　好

图2-75　学生作业　风景园林21级　陆　杨

图2-76　学生作业　风景园林园20级　狄新伊

◆ **拓展训练：纯度对比九宫格**

训练目的	提升学生不同主题的设计语言的表达能力，使他们掌握设计中的色彩基本规律，明确纯度的鲜与灰的相对性
训练要求	铅笔画骨骼，选择自己喜爱的色相填色，通过加入无彩色、补色、其他色，进行纯度对比，将不同构图分九份用不同色相的纯度调子分别表现出来组合成一组图案
表现媒介	卡纸、水粉颜料、铅笔
作业规格	A4白纸，边长18厘米；底垫8K黑色卡纸，裁成正方形
建议课时	2课时

◆ **学生作业范例**（图2-77至图2-80）

图2-77　学生作业　风景园林20级　王颖珊

图2-78　学生作业　风景园林20级　洪潇岚

图 2-79 学生作业 风景园林 18 级 邰颖磊

图 2-80 学生作业 风景园林 20 级 张 满

4 有彩色与无彩色对比

有彩色和无彩色搭配，是设计者要强调某些元素、突出某个画面对象而采用的一种有效方式。

图 2-82 同时对比

6 连续对比

连续对比是一种视觉残像现象，人的眼睛在看过一种强烈的颜色，移开后，会产生相反的色相。如当我们长时间盯着黄色色块后，迅速将视线移到右侧空白区域，就会"看"到一个紫色的圆。外科医生手术服是浅绿色，其根本原因就是为了抵消手术时红色血液造成的视觉残像效应。

图 2-81 有彩色与无彩色对比

5 同时对比

同时对比就是在同一空间、同一时间出现的色彩对比现象。同时对比的规律是亮色与暗色相邻，则亮更亮，暗更暗；不同色相相邻都倾向把对方推向自己的补色；补色相邻，由于对比会增加补色光，色彩鲜艳程度同时增加，例如，同样的黄色，放在蓝色背景上面看比单独看更加鲜艳明亮。

图 2-83 连续对比

7 冷暖对比

从色调的冷暖来分,可以分为冷色调、暖色调、中性色调。冷色调以蓝、青、蓝紫为主色调,暖色调以红、橙、黄为主色调,绿、紫、灰是最明显的中性色调。

关于色彩对比构成

◆ 拓展训练:冷暖对比图案设计

训练目的	提升学生不同主题的设计语言的表达能力,掌握设计中的色彩基本规律,理解冷暖对比
训练要求	创意构图,体现色调的冷暖对比关系,用色干净有强烈对比,既有图案又有内涵更佳
表现媒介	卡纸、水粉颜料、铅笔
作业规格	A4白纸,边长18厘米;底垫8K白色卡纸,裁成正方形
建议课时	2课时

◆ **学生作业范例**(图2-84 至图2-91)

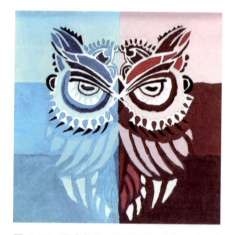

图2-84 学生作业 风景园林22级 李星怡

图2-85 学生作业 风景园林22级 王丽娜

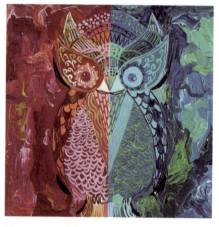

图2-86 学生作业 风景园林22级 沈彤

图2-87 学生作业 风景园林22级 秦敏

原理篇

图 2-88　学生作业　风景园林 22 级　罗梅悦

图 2-89　学生作业　风景园林 22 级　岳瑾瑜

图 2-90　学生作业　风景园林 22 级　沈茗冰

图 2-91　学生作业　风景园林 22 级　罗梦婷

8　面积对比

当两个面积大小不同的色彩并列放置时，大面积的色彩更容易形成调子，小面积的色彩则容易突出变成视觉焦点。不同的色彩放在一起，色彩强度大的占小面积，色彩强度弱的占大面积，那么色彩的强弱会以明度和彩度作为依据，这就是面积对比。

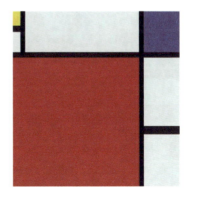

图 2-92　面积对比代表作　蒙德里安《格子画》

关于色彩对比构成
◆ **拓展训练：面积对比四宫格设计**

训练目的	提升学生不同主题的设计语言的表达能力，掌握设计中的色彩基本规律，尝试面积对比，增强构图效果
训练要求	将同一种构图形式分成四份，创意构图表达色彩的面积对比关系，用色干净有强烈对比，图案构图丰富
表现媒介	卡纸、水粉颜料、铅笔
作业规格	A4白纸，边长18厘米；底垫8K白色卡纸，裁成正方形
建议课时	2课时

◆ **学生作业范例**（图2-93 至图2-100）

图2-93　学生作业　风景园林20级　朱敏瑞

图2-94　学生作业　风景园林20级　范景宇

图2-95　学生作业　风景园林21级　周雨西

图2-96　学生作业　风景园林21级　王昊珺

图 2-97　学生作业　风景园林 21 级　詹德悦

图 2-98　学生作业　风景园林 21 级　陈欣怡

图 2-99　学生作业　风景园林 21 级　孙立鸿

图 2-100　学生作业　风景园林 20 级　郭　晶

◆ 拓展训练：面积对比图案设计

训练目的	提升学生不同主题的设计语言的表达能力，使他们掌握设计中的色彩基本规律，理解面积对比
训练要求	创意构图表达色彩的面积对比关系，用色干净有强烈对比，图案性强且有表现力，注重配色与构图和谐
表现媒介	卡纸、水粉颜料、铅笔
作业规格	A4白纸，边长18厘米；底垫8K白色卡纸，裁成正方形
建议课时	2课时

◆ **学生作业范例**（图 2-101 至图 2-106）

图 2-101　学生作业　风景园林 20 级　赵舒然

图 2-102　学生作业　风景园林 21 级　杨晓芸

图 2-103　学生作业　风景园林 21 级　陆　杨

图 2-104　学生作业　风景园林 21 级　邱宛乐

图 2-105　学生作业　风景园林 21 级　王玥静

图 2-106　学生作业　风景园林 20 级　陈　傲

色彩调和

我们的视觉总是试图达到色彩平衡,也就是所谓的色彩调和。色彩组合总会受到其他因素的影响,比如图像、类型、图形,甚至是传达的内容。在大多数情况下,设计师们都会试图实现引人注目的色彩组合,或令人愉快的色彩搭配,但在某些情况下,令人难受或者不和谐的组合也可以传递出设计者想表达的效果。和谐的色彩搭配可以由相似对比度的色彩构成,也可以由对比强烈的色调构成。掌握好各种调和的构成法则,缩小、缓解某些过量或突兀的色彩,理清画面的主色,保持色调的和谐统一,才能体现出色彩构成的表现力。

色彩调和的类型包括:(1)同类调和。就是在同类色相的色彩中通过明度或纯度的变化来构成画面。(2)近似调和。是指色彩对比在相邻的色相范围内进行,以获得色彩调和。(3)统一调和。是一种弱对比调和。色彩调和的范围从同类色、近似色扩展到互补色在内的所有色彩。(4)分割调和。也叫间隔调和,是在两种对立的色彩之间建立起一个中间地带,来缓冲色彩之间的对立,常用勾边衬底的手法。(5)面积调和。通过增减对立色各自占有的面积,选择主次用来调控画面,达成调和,也叫优势调和。(6)秩序调和。包括渐变的秩序、重复的秩序、方向的秩序,以此三种方法进行秩序调和。

关于色彩调和
◆ **拓展训练:色彩调和图案设计**

训练目的	提升学生不同主题的设计语言的表达能力,掌握设计中的色彩基本规律,运用色彩调和的不同方法
训练要求	创意构图表达色彩平衡关系,用色干净,图案性强且有表现力,保持色调的和谐统一
表现媒介	卡纸
作业规格	A4白纸,边长18厘米;底垫8K白色卡纸,裁成正方形
建议课时	2课时

◆ **学生作业范例**(图2-107 至图2-127)

1 同类调和 同一色相不同纯度、明度(图2-107~ 图2-109)

图2-107 学生作业 风景园林20级 陆媛媛(作品1)

图2-108 学生作业 风景园林20级 陆媛媛(作品2)

图2-109 学生作业 风景园林20级 张照萌

2 近似调和 邻近色相调和、邻近纯度调和、邻近明度调和（图 2-110 至图 2-112）

图 2-110　学生作业　风景园林 20 级　洪潇岚
图 2-111　学生作业　风景园林 21 级　詹德悦
图 2-112　学生作业　风景园林 21 级　王嘉龄

3 统一调和 统一色相、统一纯度、统一明度（图 2-113 至图 2-115）

图 2-113　学生作业　风景园林 20 级　洪潇岚（作品 1）
图 2-114　学生作业　风景园林 20 级　洪潇岚（作品 2）
图 2-115　学生作业　风景园林 21 级　孙立鸿

4 分割调和 用第三色隔开对比色或邻近色（图 2-116 至图 2-118）

图 2-116　学生作业　风景园林 20 级　郁冲
图 2-117　学生作业　风景园林 21 级　储周萍
图 2-118　学生作业　风景园林 21 级　陆杨

5 面积调和　面积增大、面积减小（图2-119至图2-121）

图2-119　学生作业　风景园林20级　王玥静

图2-120　学生作业　风景园林21级　张莹

图2-121　学生作业　风景园林21级　张照萌

6 秩序调和　色相秩序、纯度秩序、明度秩序（图2-122至图2-124）

图2-122　学生作业　风景园林20级　王昊珺

图2-123　学生作业　风景园林20级　王颖珊

图2-124　学生作业　风景园林20级　张梵

　　色彩调和包括色调关系调和、色彩构图关系调和。其中色彩构图关系调和之一就是渐变调和。由于各色按照一定的秩序有规律的变化，又称为秩序调和。渐变调和又有明暗渐变、色相渐变、灰艳渐变、互相混合渐变、空间混合渐变等。

7 渐变调和　色相、明度级差递增、递减（图2-125至图2-127）

图2-125　学生作业　风景园林20级　洪潇岚

图2-126　学生作业　风景园林20级　景琪

图2-127　学生作业　风景园林21级　储周萍

一般认为，色彩的调和是一种内在的要求与必然的结果。对比与调和是互为依存、互为矛盾的两个方面，减弱对比就能出现调和的效果。实际上，讲了对比就等同于讲了调和。

色彩推移

色彩推移是将色彩按照一定规律有秩序的排列组合的一种构成形式，其分类有色相推移、明度推移、纯度推移、互补推移、综合推移等。色彩推移的特点是具有强烈的层次感，富有浓厚的现代感、装饰性，并伴有空间错视感。

色彩推移的基本构图形式包括平行推移、放射推移（定点放射推移、同心放射推移、综合放射推移）以及综合推移、错位、透叠及变形等。

关于色彩推移

◆ **拓展训练：色彩推移调和训练**

训练目的	充分运用所学到的色彩调和知识，表达出较为和谐的色彩感受，注意色彩明度、纯度、色相之间的渐变感
训练要求	购买30厘米高的白色流体兔，通过色彩调和分别实现两种不同色彩风格的彩绘造型
表现媒介	流体兔、流体颜料、笔刷
作业规格	30厘米高的成品，两人一组
建议课时	2课时

◆ **学生作业范例**（图 2-128 至图 2-137）

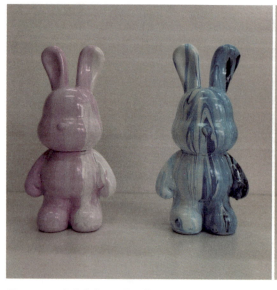
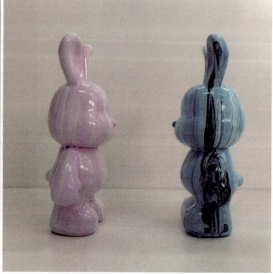

图 2-128　学生作业　风景园林 22 级　高向娜　岳瑾瑜　组

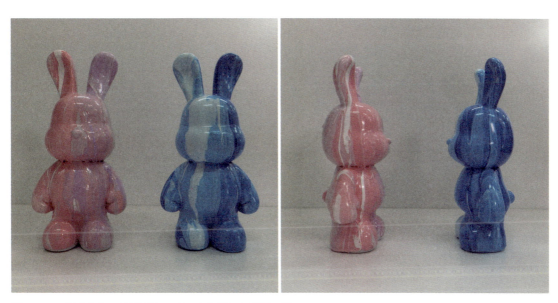

图 2-129　学生作业　风景园林 22 级　王丽娜　王梦瑶　组

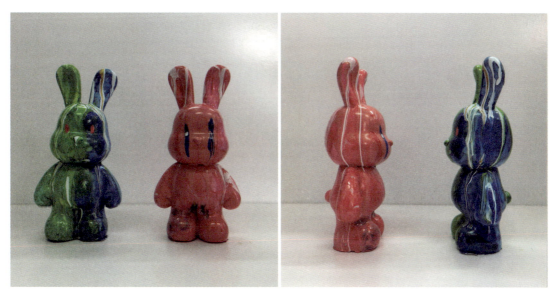

图 2-130　学生作业　风景园林 22 级　罗梅悦　杨　高　组

色彩构成必修课

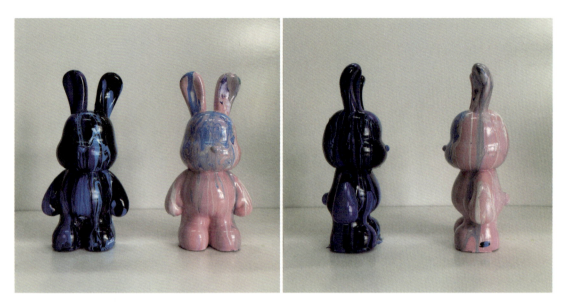

图 2-131　学生作业　风景园林 22 级　刘雨珊　奚希妮　组

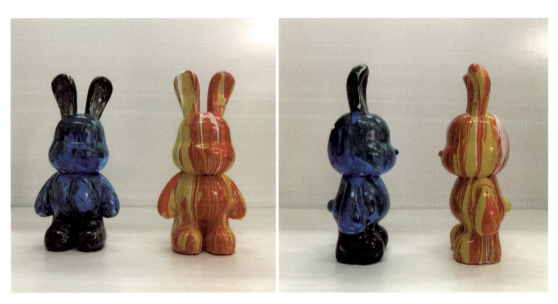

图 2-132　学生作业　风景园林 22 级　张逸峰　武亿　组

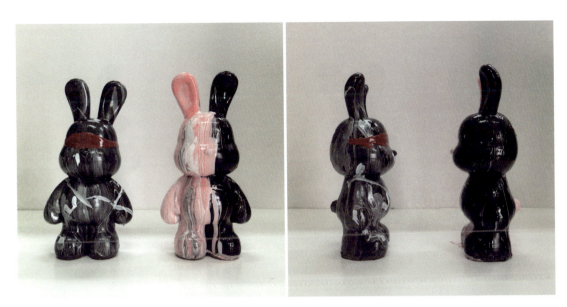

图 2-133 学生作业 风景园林 22 级 秦 敏 吴钰颖 组

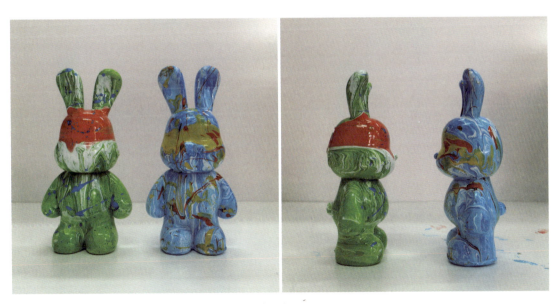

图 2-134 学生作业 风景园林 22 级 刘子意 周 妍 组

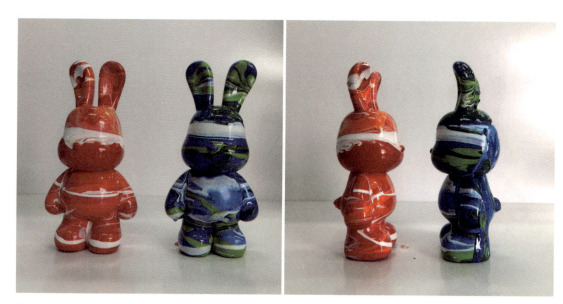

图 2-135　学生作业　风景园林 22 级　杨沁萱　李星怡　组

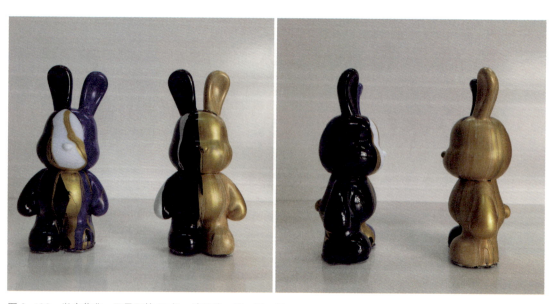

图 2-136　学生作业　风景园林 22 级　沈若冰　薛　问　组

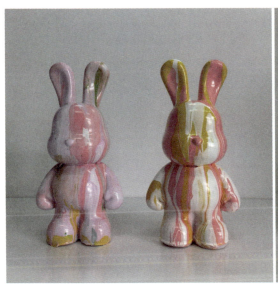 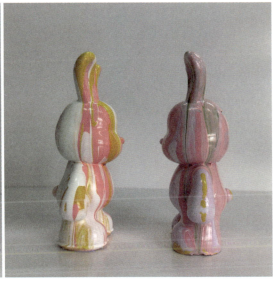

图 2-137　学生作业　风景园林 22 级　沈　彤　罗梦婷　组

◆ **拓展训练：色彩推移调和训练**

训练目的	按照色彩推移的基本构图形式，表达出较为和谐的色彩推移感受，注意色彩明度、纯度、色相之间的渐变关系
训练要求	购买彩色便签条创造性设置构图形式，实现色彩推移的拼贴画
表现媒介	标签纸、白色卡纸
作业规格	边长12厘米的正方形两个，拼贴后放置于白色卡纸上
建议课时	2课时

◆ **学生作业范例**（图 2-138 至图 2-143）

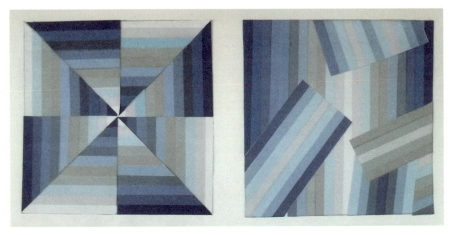

图 2-138　学生作业　风景园林 22 级　沈　彤

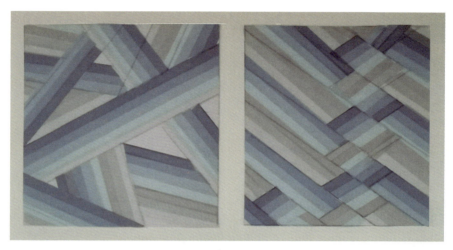

图 2-139　学生作业　风景园林 22 级　刘子意

图 2-140　学生作业　风景园林 22 级　王丽娜

图 2-141　学生作业　风景园林 22 级　王梦瑶

图 2-142　学生作业　风景园林 22 级　王益周

图 2-143　学生作业　风景园林 22 级　周　妍

◆ **拓展训练．色彩综合推移训练**

训练目的	按照色彩推移的基本构图形式，表达出较为和谐的色彩推移感受，画面感强烈
训练要求	先考虑用色，再考虑渐变方式，最后构图
表现媒介	白色卡纸、水粉颜料
作业规格	边长 18 厘米的正方形，放置于白色卡纸上
建议课时	2 课时

◆ 学生作业范例（图 2-144 至图 2-147）

图 2-144　学生作业　动画 19 级　孙斯尘

图 2-145　学生作业　风景园林 23 级　吴佳怡

图 2-146　学生作业　动画 19 级　张雨宸

图 2-147　学生作业　风景园林 23 级　沃佳瑶

实训篇

色彩构成是艺术设计最基础的课程之一，其本质是将复杂的色彩表象还原为最基本的色彩要素。在学习和掌握色彩设计客观规律和原理之后，我们通过本章实训篇，带领同学从色彩构成与图案、思维、光影、肌理四个方面进行学习，启示学生在日常学习与生活中观察色彩、理解色彩、应用色彩，通过学习来开拓和丰富学生的设计思维，掌握色彩构成的学习方法。人类生存的世界是一个彩色的世界，我们对色彩的认知也来源于这个彩色的世界。色彩每时每刻都刺激着人们的视觉神经。色彩的奥秘是无限的，它促使我们不断的开发、尝试，创造出更多更好的色彩运用方案。

色彩构成与图案	058
色彩构成与思维	060
色彩构成与光影	066
色彩构成与肌理	071
色彩采集与重构	073

色彩构成与图案

设计的基本元素包括点、线、面。这里的面多半指的是图形，图形是传递和表达信息的主要途径。线元素在平面设计中意味着运动，也可以表示空间、增加纵深感。以点成线，以线成面，线可以同文字、图片以及图形一起使用，在多维度创建中进行连贯的整体设计。当色彩与这些基础元素结合在一起的时候，就会产生强烈的视觉效果，突出并强调要传递的信息。色彩和图形的组合可以用来分解内容，也可以用来重建内容。色彩会影响构图中图形的样子，一旦图形的色彩发生改变，图形的前后秩序就会发生改变。在每一个项目中，多尝试几种不同的色彩组合，更容易找到成功的色彩关系。

关于图案
◆**拓展训练：从单元到超级单元再到图案**

选择一个单元造型，即组成图案的重复的基本形状——圆形、正方形或三角形。图案中重复的几何形状可能相对复杂一些，每个图案都有几个基本图形组成，这些复杂的图形就是超级单元。

训练目的	用分解的方式去理解单元、超级单元和图案之间的关系，让色彩融合于图案中并进行创新，产生出新的效果
训练要求	选择任意单元造型，按照设计的骨骼进行拼贴，利用透明彩色玻璃卡纸的特殊性，进行透色叠加，采用合理的结构方式，构成新形态。
表现媒介	铅笔、透明彩色玻璃卡纸、白色或黑色卡纸
作业规格	边长18厘米的正方形
建议课时	4课时

◆**学生作业范例**（图 3-1 至图 3-10）

图 3-1　学生作业　风景园林 22 级　沈茗冰

图 3-2　学生作业　风景园林 22 级　沈　彤

实训篇

图 3-3　学生作业　风景园林 22 级　高向娜

图 3-4　学生作业　风景园林 22 级　李星怡

图 3-5　学生作业　风景园林 22 级　秦　敏

图 3-6　学生作业　风景园林 22 级　王益周

图 3-7　学生作业　风景园林 22 级　王　峥

图 3-8　学生作业　风景园林 22 级　吴钰颖

图3-9　学生作业　风景园林22级　张逸峰

图3-10　学生作业　风景园林22级　罗梦婷

色彩构成与思维

色彩可以解释意义，也可以激发情感。人们对色彩和色调的反应有助于其对信息的理解。色彩会对我们脑海中的意识和潜意识产生影响，色彩作为主要因素如何以及改变人们的行为，对于这一点现在还不是很清楚。但是在某些情况下，简单的色彩差别就可以导致人们行为上发生明显的变化。

我们80%的感官感受都是由视觉提供的。所以，我们看到的东西对我们理解周围的世界至关重要。色彩会影响人的行为和情绪，无所不在的色彩总是赋予人们不同的意义和感受。色彩感觉是要联想的，这与人们的文化修养和生活经验密切相关，往往一个色调就能激发出人们不同的联想。

瑞士艺术家约翰·伊顿说："色彩就是一种力量，就是对我们起正面或反面影响的辐射能量。无论我们对它觉察与否，艺术家利用着色玻璃的各种色彩创造神秘的艺术氛围，它能把崇拜者的冥想转化到一个精神境界中去。色彩效果不仅应该在视觉上，而且应该往心理上得到体会和理解。"

关于思维

◆ **拓展训练：色彩情感表现训练——大师和我**

西方相当多的绘画大师在绘画色彩方面做了很多有益的尝试，应鼓励设计初学者去了解这些流派，并通过临摹、借鉴大师的经典作品，从中学习大师的色彩表现和组合技巧，进而为色彩运用打下基础。

训练目的	色彩的通感训练，用色彩构成的四宫格图表达自己看到大师作品后心里出现的共感现象
训练要求	以大师作品为基础，提取分析色彩情绪，调动发挥学生的想象力，最大限度地用色彩来表达自己的情感
表现媒介	特殊勾线笔，水粉颜料，300克厚白色铜版纸
作业规格	边长12厘米的正方形四个
建议课时	4课时

◆ **学生作业范例**（图 3-11 至图 3-34）

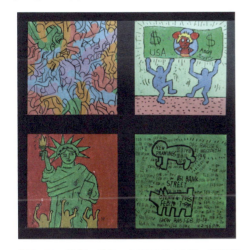

图 3-11　凯斯·哈林　风景园林 22 级　郭修谦

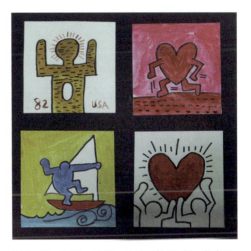

图 3-12　凯斯·哈林　风景园林 22 级　林友志

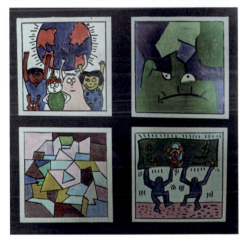

图 3-13　凯斯·哈林　风景园林 22 级　王海辰

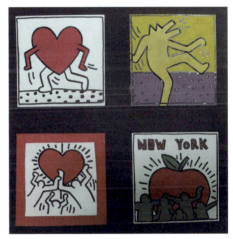

图 3-14　凯斯·哈林　风景园林 22 级　王天傲

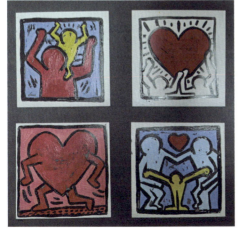

图 3-15　凯斯·哈林　风景园林 22 级　肖　彤

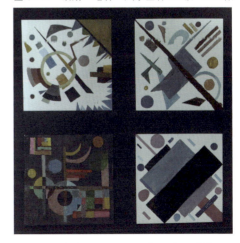

图 3-16　康定斯基　风景园林 22 级　蔡佳晨

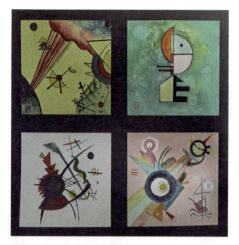

图 3-17　康定斯基　风景园林 22 级　何弈雯

图 3-18　康定斯基　风景园林 22 级　时宛婷

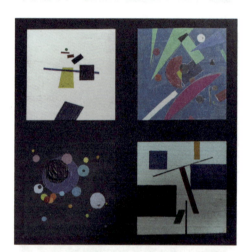

图 3-19　康定斯基　风景园林 22 级　徐宇捷

图 3-20　康定斯基　风景园林 22 级　杨佳宜

图 3-21　康定斯基　风景园林 22 级　张雯洁

图 3-22　康定斯基　风景园林 22 级　张　渊

图 3-23　克利姆特《金色眼泪》　风景园林 22 级
丁欣宜

图 3-24　克利姆特《金色眼泪》　风景园林 22 级
刘　添

图 3-25　克利姆特《金色眼泪》　风景园林 22 级
马崔洁

图 3-26　克利姆特《金色眼泪》　风景园林 22 级
朱方正

图 3-27　克利姆特《金色眼泪》　风景园林 22 级
朱奕洁

图 3-28　马蒂斯　风景园林 22 级　陈天裕

图 3-29　马蒂斯　风景园林 22 级　冯　祺

图 3-30　马蒂斯　风景园林 22 级　苗新玉

图 3-31　马蒂斯　风景园林 22 级　汤雨杭

图 3-32　马蒂斯　风景园林 22 级　薛　静

图 3-33　马蒂斯　风景园林 22 级　严　睿

图 3-34　马蒂斯　风景园林 22 级　周璐佳

◆ **拓展训练：色彩情绪练习**

训练目的	培养学生对色彩的感知能力，充分调动和发挥学生的想象力，最大限度地用色彩表达自己的心理感受或情绪感悟
训练要求	构思好构图，用色彩构成的方式做一组表现人们心理状态或情感的作业。如悲欢离合、喜怒哀乐、酸甜苦辣等，分别用不同的色调表现出来
表现媒介	水粉颜料、铅笔、橡皮、尺子、勾线笔
作业规格	四张边长12厘米的正方形素描纸，一张8K黑色卡纸
建议课时	4课时

◆ **学生作业范例**（图 3-35 至图 3-42）

图 3-35　色彩情绪　风景园林 22 级　沈　彤

图 3-36　色彩情绪　风景园林 22 级　刘子意

图 3-37　色彩情绪　风景园林 22 级　吴钰欣

图 3-38　酸甜苦辣　风景园林 22 级　王丽娜

图 3-39　酸甜苦辣　风景园林 22 级　王　峥

图 3-40　酸甜苦辣　风景园林 22 级　周　妍

图 3-41　喜怒哀乐　风景园林 22 级　高向娜

图 3-42　喜怒哀乐　风景园林 22 级　岳瑾瑜

色彩构成与光影

　　色彩与光影的表现不仅取决于自然光（图 3-43），也取决于人造光。在室外看颜色，其浓度是由阳光是否直射或是否位于阴影中决定的。在室内光线当中，稍微改变光线的冷暖，就会改变人们对色彩的感受，暖色似乎比冷色更加招人喜欢。由于设计的成果会在不同的环境中展示，因此需要充分考虑到光线影响构图中的色彩等问题。

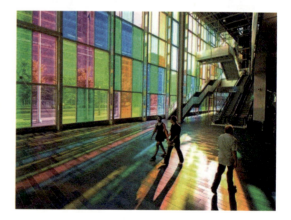

图 3-43　色彩构成与光影——蒙特利尔的建筑

关于光影
◆ **拓展训练：一盏灯**

训练目的	让学生明确光与色彩之间密不可分的关系，理解光影可以通过光线表达，传递着色彩信息。同时训练学生灵活综合地运用三大构成设计的创新能力
训练要求	通过多面体集合光影变化构造出一盏属于自己的灯
表现媒介	多面体白色卡纸、自发光灯泡，任何其他可以使用的材料
作业规格	体量不固定
建议课时	4课时

◆ **学生作业范例**（图 3-44 至图 3-51）

图 3-44　一盏灯　风景园林 21 级　江晓宇

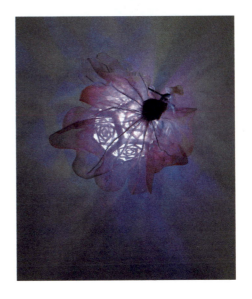

图 3-45　一盏灯　风景园林 21 级　储周萍

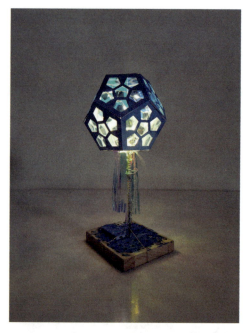
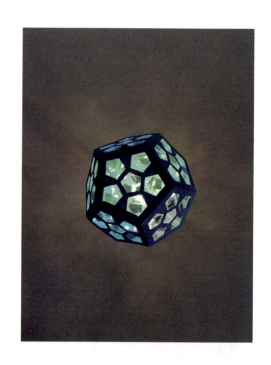

图3-46 一盏灯 风景园林21级 陆思静

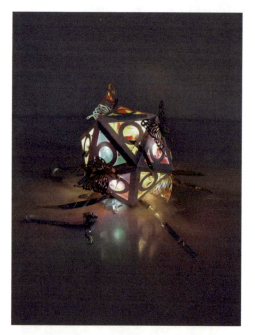

图3-47 一盏灯 风景园林21级 邓佳乐

实训篇

图 3-48　一盏灯　风景园林 21 级　宋　佳

图 3-49　一盏灯　风景园林 21 级　孙辰萱

图 3-50　一盏灯　风景园林 21 级　丁允钧

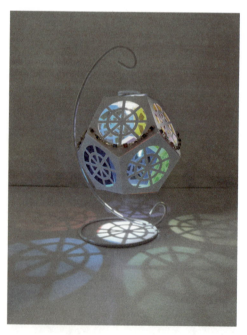

图 3-51　一盏灯　风景园林 21 级　陈国越

色彩构成与肌理

肌理是指形象或物体表面的纹理与质感。由于物体表面的组织纹理结构不同，纹理间吸收与反射光的能力也不同，就会造成物体表面不一样的肌理感受。人们常用粗糙、光滑、柔软、厚重、亮光、哑光等形容词去描述物体肌理的色彩感觉。人们在日常生活中最常接触到的物体表面是皮肤，不同的皮肤的触觉会给人带来不同的心理感受，质感也可以通过视觉给人带来不同的感受与效果。例如南京云锦是中国传统的丝制工艺品，它汇聚丝质的肌理、色彩的和谐、纹样的情愫，以质与纹、巧与艺、意与象，写就了自然万物无穷无尽的变化，让中国传统之美始终延绵不绝。肌理与材质的充分使用，可以表达作者对色彩的真切感受，体现画面的宽泛性和多样性。应运用多种技法，充分发挥色彩的视觉属性和材料的物理属性。

关于肌理
◆ **拓展训练：用废旧材料探索抽象色彩构成**

用废旧材料组成的拼贴画为我们提供了一个新的构成工具——肌理对比，感受不同肌理与材质所产生的色彩视觉效果。可通过不同材质与肌理的组合，使色彩表现更为丰富。这些具有辨识度的材质都是有趣的元素，为抽象作品赋予新的含义。

训练目的	把拼贴画当作探索设计、色彩对比以及色彩错觉的媒介，进行一系列的尝试，在实验中探索事物可能在拼贴画中表现出的不同效果
训练要求	选择名画《带珍珠耳环的少女》作为设计对象，搜集不同材质创作新的画面，构成中的色彩可以由各种材质的色彩决定
表现媒介	不同肌理材质的材料
作业规格	A4白色卡纸
建议课时	4课时

◆ **学生作业范例**（图 3-52 至图 3-57）

图 3-52　肌理拼贴　风景园林 22 级　沈茗冰

图 3-53　肌理拼贴　风景园林 22 级　沈　彤

色彩构成必修课

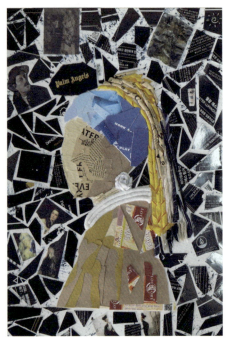

图 3-54　肌理拼贴　风景园林 22 级　高向娜

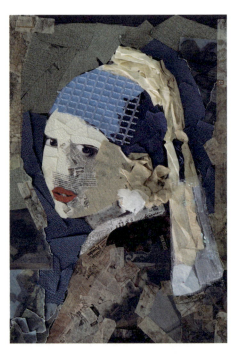

图 3-55　肌理拼贴　风景园林 22 级　王丽娜

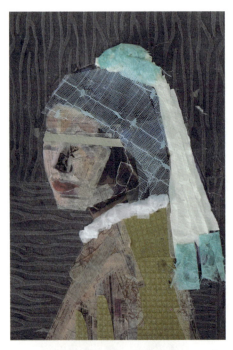

图 3-56　肌理拼贴　风景园林 22 级　王沁萱

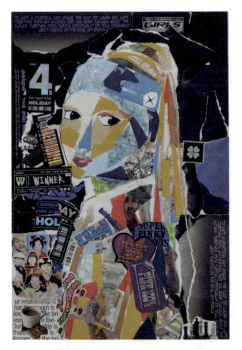

图 3-57　肌理拼贴　风景园林 22 级　薛　问

色彩采集与重构

生活中色彩随处可在，我们只是缺少了发现美的眼睛。我们在生活中采集色彩的方式有很多，包括对自然界中植物色的采集、动物色的采集、矿物色的采集以及自然景色的采集。除了被自然界色彩启发以外，我们还可以从传统艺术色彩中找到启发。无论是西方油画还是中国国画，我们都可以研学、理解和探究其用色方式，从而达到丰富色彩知识的目的。

色彩的采集、重构、转移是学习色彩构成重要的一个知识点。当我们通过采集得到色彩后，就需要将所得到的色彩进行重新构建，从而展现出新的生命。这里的重构第一种是画面的重构，根据采集对象的形式特征，经过抽象化的过程，在画面中进行重新的组织。第二种是按不同门类的设计需求进行重构，从而产生我们所需要的设计产品。可以从设计作品的形态、结构、材质、风格、功能等角度对采集对象进行重构。

关于采集与重构
◆ **拓展训练：万物静观皆可得**

在色彩构成中，可以通过采集与重构而实现更强烈的视觉冲击力，采集是第一步，是提炼与筛选；重构是将色彩元素融入新的结构形态中。这种构成的锻炼有助于提高学生色彩的归纳、组合和创新能力。

训练目的	再创造的练习过程，促使大家发现美、认识美、借鉴美，最终表现美
训练要求	选择一张图片，可以含自然色，也可以含传统色、民间色，通过色彩的分解、组合、概括、重构，重新组织色彩形象，表达自己的意思
表现媒介	水粉手绘，色标提取色
作业规格	边长18厘米正方形白色卡纸，绘制后放置8k卡纸上
建议课时	4课时

◆ **学生作业范例**（图 3-58 至图 3-73）

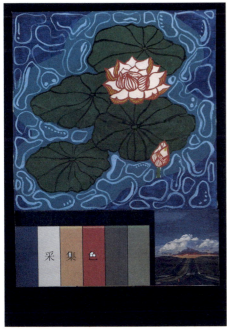

图 3-58　采集与重构　风景园林22级　沈 彤

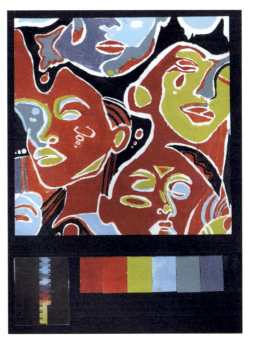

图 3-59　采集与重构　风景园林22级　高向娜

色彩构成必修课

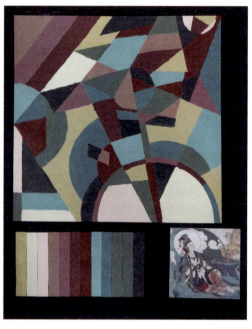

图 3-60　采集与重构　风景园林 22 级　李星怡

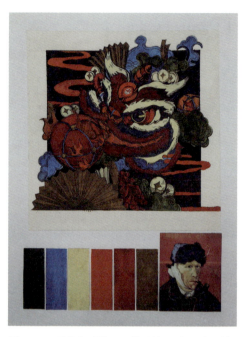

图 3-61　采集与重构　风景园林 22 级　秦　敏

图 3-62　采集与重构　风景园林 22 级　王丽娜

图 3-63　采集与重构　风景园林 22 级　王梦瑶

实训篇

图 3-64　采集与重构　风景园林 22 级　岳瑾瑜

图 3-65　采集与重构　风景园林 22 级　周　妍

图 3-66　采集与重构　环境艺术设计 23 级　胡圆圆

图 3-67　采集与重构　环境艺术设计 23 级　邵　帅

图 3-68　采集与重构　环境艺术设计 23 级
王思雨

图 3-69　采集与重构　环境艺术设计 23 级
张雨婷

图 3-70　采集与重构　环境艺术设计 23 级
陆欣艺

图 3-71　采集与重构　环境艺术设计 23 级
朱晓冉

实训篇

图 3-72　采集与重构　环境艺术设计 23 级
朱子欣

图 3-73　采集与重构　环境艺术设计 23 级
陈　洁

应用篇

现代设计是一门技术与艺术相融合的学科，其涉猎各种领域，且用途广泛。色彩构成则是一种设计基础方法，也是一种语言，一种信息。在设计的实际运用中，图形、文字和色彩是三个最基本的要素，每一个元素的运用都在传递作品的信息，而色彩的合理运用可以提高作品的感染力和表现力，使设计作品更加精彩。在视觉艺术中色彩往往先声夺人，想要抓住消费者的视线，首要解决的问题就是设计色彩的问题，好的色彩会引起好感。色彩在环境设计中，同样也是人类视觉中最响亮的语言符号。色彩由于自身具有的物理性质，会直接或间接地影响人的情绪和精神，用色彩创作各具特色的室内外环境氛围是色彩在环境空间中最重要的体现。

课题一：色彩构成与视觉传达设计　　080
课题二：色彩构成与环境空间设计　　090

色彩构成的应用载体

课题一：色彩构成与视觉传达设计

色彩构成在视觉传达设计中起着至关重要的作用。它是一种强大的工具，可以引起观众的情感共鸣，传递信息和创造视觉冲击力。在不同的应用载体中，如商品包装、衣着服饰和新媒体，色彩构成的运用方式和效果也有所不同。

首先，商品包装是一个重要的应用载体。色彩构成在商品包装设计中可以起到吸引消费者注意力的作用。鲜艳、明亮的色彩可以增加包装的吸引力，使产品在货架上脱颖而出。例如，食品包装常常使用鲜艳的红色、黄色和绿色来引起消费者的食欲。此外，色彩构成还可以传达产品的特点和品牌形象。通过选择适合产品属性的色彩组合，可以让消费者在一瞬间联想到产品的品质和特点。

其次，衣着服饰是另一个重要的应用载体。色彩构成在服装设计中可以承载个人风格和情感。不同的色彩组合可以传递不同的情绪和氛围。例如，明亮的色彩可以传达活力和快乐，而柔和的色彩则可以传达温暖。此外，色彩构成还可以用于突出服装设计的特点和亮点。通过巧妙地运用色彩对比和配合，可以吸引人们的目光并强调服装的设计细节。

最后，新媒体是一个不断发展的应用载体。在网页设计、移动应用和社交媒体等新媒体平台上，色彩构成可以帮助吸引用户的注意力并传递信息。鲜艳、对比强烈的色彩可以吸引用户点击和浏览，而柔和、温和的色彩则可以传递舒适和放松的感觉。此外，色彩构成还可以用于界面设计的导航和组织。通过选择不同的色彩来区分不同的功能和内容，可以提高用户的易用性和体验感。

综上所述，色彩构成在商品包装、衣着服饰和新媒体等应用载体中都起着重要的作用。它可以吸引观众的注意力，传递信息和创造视觉冲击力。通过巧妙地运用色彩构成，可以达到各种不同的设计效果，从而提升产品的吸引力和用户体验感。

案例1　色彩斑斓的珠宝巧克力

巧克力的颜色通常在深棕色至黑色之间，它可以有不同的色调、亮度和明度。商家往往给这些色彩饱满且深沉的黑色糖果包上金箔纸，利用特别色增加视觉上的吸引力。而市面上的巧克力色彩的设计思路和理念往往也体现在外包装上的色彩变化。

然而，萨洛尼卡市附近的半岛上，一个具有20年经验的糕点店，决定使用特殊的糕点制作技术制作出色彩斑斓且具有独特光泽外壳的巧克力（图4-1）。巧克力光亮的肌理感增加了反射光线，放大了具有较高饱和度的巧克力的物体色。为了让人们看到这些糖果的独特之处，同时实现多种独特

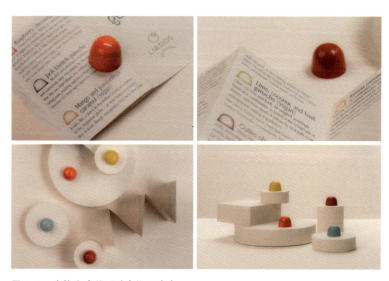

图4-1　高饱和度的"珠宝"巧克力

应用篇

的口味组合，在包装视觉风格上他们希望呈现一种买得起，但同时看起来像珠宝一样奢华的感觉。

设计师为这款特殊色彩的巧克力设计了一个风格简单的包装系统，黑色且中性的包装系统让丰富多彩的珠宝风格巧克力在视觉上占据优先地位，也形成了有彩色与无彩色的对比（图4-2）。颜色和版式的选择带了很好的视觉体验，采用从红到橙到黄的近色渐进方式排列，清晰展示每个包装的口味风格。最后是青蓝色，成功地从暖色过渡到冷色，同时形成补色，实现整个色彩设计的调和。

图4-2 包装、商品无彩色与有彩色的对比

案例2 苏格兰威士忌和青岛白啤

Berry Bros.& Rudd（贝瑞兄弟与路德）希望创建一个独特且可收藏的系列，以吸引新客户，基于这样一种想法，设计师认为真正非凡的威士忌可以让人超越威士忌本身，到达一个非常神奇的地方。为了捕捉这种感觉，摄影师林赛·罗伯逊受委托记录了威士忌从谷物到成品的无数时刻，描绘了它在苏格兰荒野地形中的起源，创作了广阔（主要是单色）的荒芜英国风景图像。

酒瓶上的标签选用罗伯逊拍摄的风景画为大背景，标签被处理成灰色系（即无彩色）（图4-3），标签从非常浅的灰色变成非常深的灰色，随着威士忌酒年份的增加而变暗（图4-4）。由于色彩的距离错觉，波长较短的冷色和明度低的色彩有退后感，设计团队利用玻璃酒瓶的透光性和酒瓶中酒的颜色，补充了这些图像的色彩层次，从而达到了"威士忌让人穿越玻璃"的透视效果，同时吸引了挑剔和注重设计的客户。标签上还印有林赛·罗伯逊的

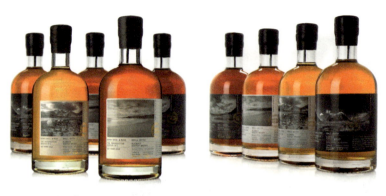

图 4-3 处理成灰色系的标签

图 4-4 色彩的距离错觉

金箔签名,与威士忌酒本身的颜色呼应。

青岛白啤的包装主要采用蓝色和白色。蓝色是主要的包装背景色,象征着清新、凉爽,与白啤的特点相呼应。白色则作为辅助色彩,传达纯洁、简洁的形象。新款樱花季的青岛白啤设计上延用此前经典的蓝白罐核心视觉,提取了樱花的粉白为主视觉色调,来满足更多年轻消费者对樱花季的想象,将自然界中的色彩采集重构(图 4-5),结合季节、人群定位,激发更多年轻消费者们对粉红、浪漫的追求。樱花季主题版青岛白啤的颜值拉满,粉色和

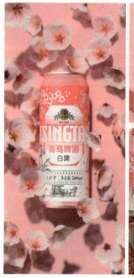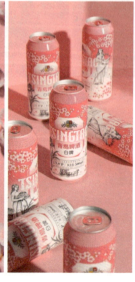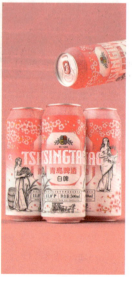

图 4-5 色彩的提取重构

应用篇

白色的组合提高了整个罐体的明度，大面积暖色的使用形成膨胀效果，能让产品在超市购物架上异常醒目，形成较强的视觉穿透力，从而吸引更多的消费者。

◆拓展训练：小组训练

根据案例1和案例2选择一件生活中常见的商品，通过分析针对的人群和产品自身的特性，以小组为单位对所选商品的包装进行创新设计，主要运用色彩特性对其进行理念的重新设计，帮助传统商品寻找突破口。

案例3　中国风的茶颜悦色

茶颜悦色是首家以中国风为主题的奶茶店，在品牌Logo、装修、包装上都突出了浓浓的国风特色。可以说茶颜在包装、文案上的功夫都做的很成功。品牌Logo底部由"茶"字变形形成的红色窗棂，配上古风手写品牌名，尽显古典优雅美感，具有极高辨识度。一抹红色是印在中国人骨子里的色彩观，传统中国画的复古图画元素成了最显眼的标志（图4-6）。

茶颜悦色和淤泥坊的联名款产品包装的色彩也很具国风特色，大面积的色调为青蓝色，大红色的Logo印在图案下面的白色区域，仿佛是画卷旁的印泥落款。青蓝色与红色的补色关系，形成冷暖色的对比，更突出茶颜悦色的品牌形象（图4-7）。

◆拓展训练：创意训练

根据案例3选择一种产品提炼其中的中国元素，结合中国人的色彩观对该产品的色彩进行重新配色，体现中国传统风格。

案例4　独具一格的素然

素然做到了服务大众并影响他们的穿衣方式。但一个品牌影响大众穿衣方式谈何容易，在诸多规模化的品牌中，它是最独特的。它平等、明朗、直接，与时代紧紧咬合而不落俗。衣服的剪裁采用舒适的材质，款式简单大方，配色上明亮活泼，有很

《瑞鹤图》局部

《百花图卷》局部

《花鸟册》局部

《富春山居图》局部

《韩熙载夜宴图》局部

《千里江山图》局部

图4-6　中国人骨子里的色彩观

图 4-7 联名产品包装的冷暖色对比

图 4-8 服装的色彩运用（面积错觉、补色错觉、冷暖错觉）

多高饱和度的色彩运用。服装对色彩的运用可以形成不同的穿衣效果。利用色彩的面积错觉、补色错觉、冷暖错觉都能很好地发挥效果（图 4-8）。

基础单色点亮。用草绿和墨绿点亮深色装束，利用同色系的不同深浅营造层次，跳脱出无色感的"黑白灰"搭配（图 4-9）。

进阶补色搭配。用低饱和色系中的补色搭配，使同色度既保持色彩张力，色调也很柔和。用浅豆绿平衡浅紫或浅粉色，带有灰度的素色可以中和抢眼的对比色（图 4-10）。

高阶醒目撞色。在强烈的对比撞色中混入低纯度的黑或白，使色彩组合变得更为深沉耐看。橙和蓝组合后加黑或白变棕橙和蓝紫，在视觉冲击力降低的同时依然醒目（图 4-11）。

案例 5　三宅一生的包

三宅一生的包都是以三角形为单位拼成正方形，每块三角形既是独立的平面，又和其他三角形组合连接，在不同角度散发着耀眼的光泽，形状也自带"随机性"，受到结构和光线的影响，每一个包的颜色都有随机的美感，这也是它深受女性喜欢的主要原因。它的款式简洁大方，颜色分为纯色、

应用篇

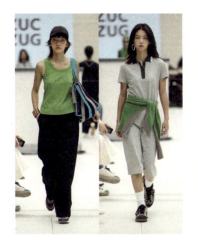
图 4-9　服装的同色系搭配

图 4-10　服装的低饱和度搭配

图 4-11　服装的撞色搭配

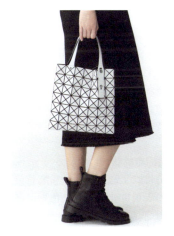

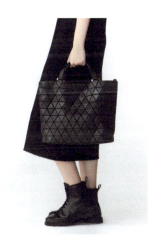

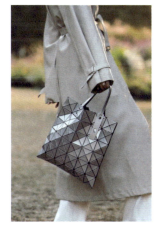

图 4-12 黑、白、银灰色的经典搭配

渐变、拼色等。黑、白、银灰是三宅一生的包中比较经典的颜色，这三种颜色对无彩色或是有彩色的衣服搭配都比较友好（图 4-12）。还有很多饱和度高的彩色包，与黑白着装搭配更能成为视线的焦点（图 4-13）。

拼接和渐变是突破单一色彩的有效方式。在经典白色的基础上着以饱和度低的两种补色，如红和绿变成了粉红和浅豆绿，再随机进行面积的配比，形成渐变的调和，自然且富有表现力。根据视角和光线的入射角不同而改变颜色，其特点是像贝壳一样具有柔和的光泽（图 4-14）。拼接的三角形采用

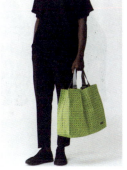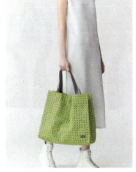

图 4-13　高饱和度的包与黑白服装的搭配

同一颜色的两种明度，透明的材质加入了光的视觉效果（图4-15），对色彩明度的调整也起到了一定的作用。这两种方式制作的包非常适合春夏季节，极具清爽感。

色，因为红色染料在当时价格昂贵，只有贵族才能负担得起。Christian Louboutin（克里斯提·鲁布托）家的高跟鞋以魅力四射的外形设计、精美的工艺和标志性的红色鞋底风靡全世界，成为时尚界的宠儿（图4-16）。其灵感来自于女助手的红色指甲油，无意间的一个举动使得红底鞋诞生。摩洛哥公主带火了红底鞋，世界时尚女性只要一看到红底，就知道是Christian Louboutin的。

红色是高饱和度的颜色，它出现的位置是鞋底，虽然也占据了不小的面积，但大多数时候它都朝向地面，只有人穿着行走的时候才会根据步幅的大小或多或少地显露出来，经典的黑色鞋子穿在脚上不易被发现，而多了一抹高饱和度的红色，在行动过程中能够吸引人们的视线（图4-17）。

红色与其他色彩搭配也不突兀，无论是与黑白色搭配形成对比，还是与冷色调搭配形成补色关系，或与暖色调搭配构成邻近色关系。

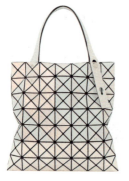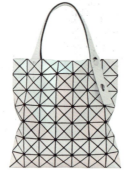

图4-14　低饱和度的渐变与调和

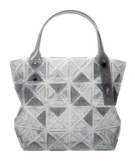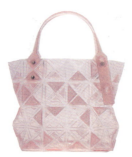

图4-15　透明材质对色彩的影响

案例6　魅力无限的红底高跟鞋

采用红色作为鞋底颜色的做法可以追溯到路易十四时期，当时只有贵族男子才能把鞋跟做成红

◆ 拓展训练

根据案例4、案例5、案例6，除了服装以外，从其他配饰如包、鞋、饰品等选择一个为切入点，分析一下色彩在服装搭配中所起到的作用，以及如何应用。可能的话，下节课请将一套你满意的以色彩为主题的穿搭造型穿到课堂进行分享。

案例7　改变标志的雅虎

媒体的标志符号除了形态的设计和寓意要有一定的考虑，色彩的表现也非常重要。色彩占据了最大的面积，主要颜色的选用能够突出产品的特点。雅虎是开创性的门户网站和搜索引擎，帮助全球数亿用户在线找到他们需要的信息（图4-19）。

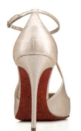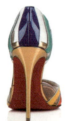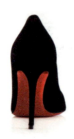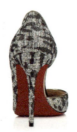

图4-16　时尚宠儿红底鞋

应用篇

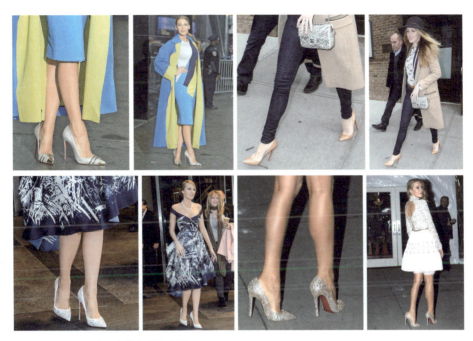

图 4-17　吸引眼球的高饱和度红底鞋

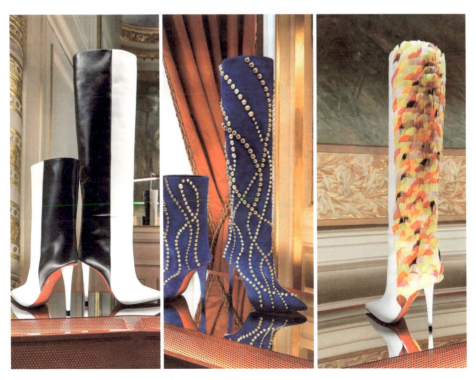

图 4-18　红色与其他颜色的搭配应用

新标志更扁平、更具科技感，雅虎提取首字母Y和结尾的感叹号作为视觉记忆点。尾部倾斜的感叹号与首字母y在倾斜角度上做了呼应（倾斜角设置在22.5度），向前倾斜的角度暗示着一种动力和激情。当时雅虎在一个月内连续更换了30个标志。新品牌保留了旧版的紫色，这是雅虎自2003年以来的标志性颜色。设计师改进了调色板，使其更加现代；选择了主紫色，他们称之为"葡萄果冻"的明亮色调以及强调色。但是将原来紫色的字和白色的底板的颜色位置进行的置换，变成了底板为大面积的紫色，紫色和白色同为冷色系，不存在面积错视。但紫色作为基本色是饱和度很高的颜色，而白色是明度最高的颜色，放在紫色中间，更加明显（图4-20）。

徽标已经过优化，在各种平台上展示，从移动应用程序的小画布到建筑物的侧面，再到雅虎财经、雅虎体育和雅虎天气以及由此衍生的不同部门的子标志。雅虎不止做了网络和新媒体的改变，连周边的产品也做了对应的调整（图4-21），紫色一度成为雅虎的主旋律。

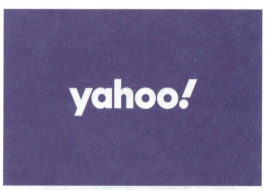

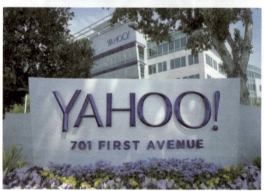

图4-19　字体与背景的色彩应用

图4-20　高饱和度的色彩标志

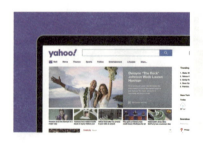
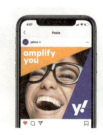

应用篇

图 4-21　紫色成为雅虎品牌的主旋律色调

案例 8　"故障艺术"应用的抖音 Logo

抖音是一款专注音乐创意短视频的 APP，音符的图标体现了音乐的概念。设计师让音符抖动起来，然后从这个 Logo 抖动的视频里，选取最合适的一帧调整为 Logo。使用黑色作为背景，是因为灵感来源于摇滚音乐现场，关灯后只有舞台是明亮的，非常有 livehouse 或者音乐节的沉浸感。另外，黑色背景可以让 APP 图标中的白色图形更加醒目（图 4-22），在手机上的视觉穿透力更强，增加了其延展性和神秘性。

只有音符图形和亮眼的色彩是不够的，它还表现出"抖"的概念。仔细观察放大图，你会发现红、蓝两种颜色是错位的，这就是为什么静态的 Logo 看起来有抖动感。使用红色、蓝色的撞色搭配（图 4-23），看起来明亮、简洁。logo 的颜色对比也十分强烈，使人印象深刻，动态 logo 演示时，视觉效果十分酷炫。

抖音 Logo 的整体风格属于故障艺术中的"错位"，是一种"瑕疵美学"，可追溯到早期的彩色摄影。在没有彩色胶卷，只能利用三色摄影法的情况下，先拍摄红、绿、蓝分色负片，然后将冲洗过的正片的投影叠加起来，还原出物体本来的颜色。然而这种方式很容易因为物体抖动出现色块叠加，无法重合的情况。电视屏幕的显示模式就是三原色。当电波干扰导致成像错误时，画面就会出现不同程度的抖动，有线条穿插其中，色彩的显示也会非常

图 4-22　黑色背景突显白色字体

图 4-23　撞色搭配带来的视错觉

混乱（图4-24）。抖音利用故障图像的效果在标志和用户之间建立情感联系，有联觉能力的人甚至还能听到电视发出的刺啦刺啦的噪音。

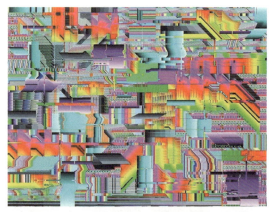

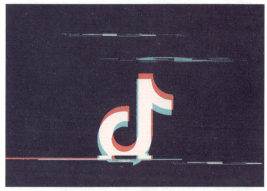

图4-24 故障艺术中的色彩提炼

◆ **拓展训练：实战训练**

根据案例7、案例8的启发，以色彩为主设计一款你自己开发的小程序或公众号Logo的标志，并应用在互联网+项目当中，并尝试申请设计专利。

课题二：色彩构成与环境空间设计

色彩构成是在景观环境、室内环境和建筑空间中使用色彩来创造特定的氛围和视觉效果。色彩在设计中起着非常重要的作用，它可以影响人们的情绪、感知和行为。

色彩在景观环境设计中能够带来不同的氛围和表达特定的主题。例如，在公园或花园设计中，使用鲜艳的色彩可以增加活力和快乐的感觉，吸引人们驻足欣赏；而在自然保护区或静谧的庭院设计中，使用柔和的色彩可以营造宁静和放松的氛围。此外，色彩还可以用来突出景观要素，例如使用对比鲜明的色彩来强调花坛或景点，吸引人们的注意力。

在室内设计中，色彩是创造不同氛围和个性化空间的重要工具。不同的色彩可以给人带来不同的感觉和情绪。例如，使用明亮的色彩，如黄色或橙色可以让室内空间显得更加活跃和充满生机；而使用冷色调如蓝色或绿色可以给人带来平静和放松的感觉。此外，色彩还可以用于调整空间的尺寸感。使用浅色调可以让空间看起来更宽敞和明亮，而深色调则可以使空间显得更加温暖和有深度。

在建筑设计中，色彩的运用可以强调建筑的形式和结构，同时也可以定义建筑的风格。例如，在现代建筑中常使用简约的色彩方案，如白色、灰色和黑色，以突出建筑的线条和几何形式；而在传统建筑中常使用丰富的色彩，以突显文化和历史特征。此外，色彩也可以用来改善建筑环境的舒适性。例如，淡蓝色或淡绿色的墙面可以给人带来清新和舒适的感觉，而暖色调如橙色或红色可以提升空间的温暖感。

总之，色彩构成在景观环境、室内环境和建筑空间设计中扮演着重要的角色，它可以通过选择合适的色彩和色彩组合来创造特定的氛围、表达特定的主题和提升空间的舒适性。

案例1 漩花园

漩花园是2021年深圳簕杜鹃花展的展园，是一座低成本、可回收的展示性花园。展园采用预制单元模块系统设计了"漩花园"（图4-25）。设计提取了海洋中漩涡元素，以海洋生物呈螺旋形上升的演化过程为灵感，以大地艺术的形式继续为公众打造一个海洋主题的展园。在花展结束后，约

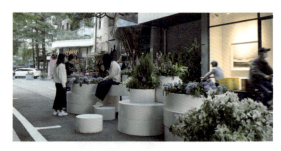

图4-25 种植模块被再次利用于公共空间中

90% 的材料可以用于异地重建。白色种植模块是设计的亮点，室外环境中黑白灰色应用较多，而白色是无彩色中最亮的，既能很好地融入环境，也能将周边的色彩突显出来（图4-26）。

人们将220组可拆卸的白色金属种植模块与主题花卉有机结合，让不同颜色的花卉通过渐变的手法，模拟海水逐浪的动态过程。种植盒内的花卉，由白色过渡到粉紫色又过渡到深蓝色然后又回到白色，整体色调呈现比较淡雅。白色由于其明度最高，在植物色彩搭配应用中，不宜大面积使用，可以在背景及过渡区域应用。主色调的紫色和蓝色为邻近色，整体为冷色调，营造了海面水波层层递进直至顶端浪花翻涌的唯美景象。粉紫色中的粉色调和了冷色调，在植物色彩搭配应用中，可以在较多邻近色的基础上增添对比色或互补色，如此更能吸引眼球（图4-27）。

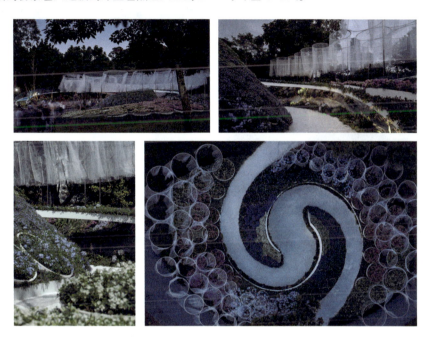

图4-26　花园的色彩过渡

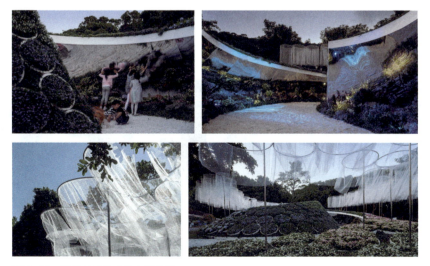

图4-27　不同材质带来的色彩体验

漩花园中，沿着两侧缓缓上升的海浪，步入海底珊瑚秘境后，是一处沉浸式的体验空间。通过筛选出的不同形态及颜色的花卉，模仿海底千姿百态的珊瑚。海浪底部镜面不锈钢材料的围合，将人在海底畅游的景观"动"，与园路铺装植物"静"，都倒映在其中，打造了一个绚烂多彩的海底珊瑚世界。金属色属于特别色，在环境空间中会对光线有一定的影响，它将周边的色彩映射到环境当中。结合空中随风摆动的水母，更为中心海底空间增添一份体验上的沉浸感。玻璃纱也是白色的，在环境中是很显眼的存在，提亮了花园上空的色调。尽管漩花园的占地面积很小，但无论是进出漩涡带来的空间变化，还是镜面映射的另一个世界，都给不同年龄的人带来了丰富的体验和乐趣。

布局和组织，形成多元的单元模块（图4-28），满足不同活动需求的场景布置及空间功能。梦幻花箱座椅的梦幻是来源于对周围环境的反射而形成的消隐状态（图4-29）。

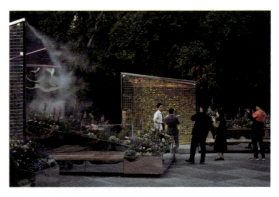

图4-29 花箱对周边的反射

花园展台采用通透且极具现代感的材料——镂空钢格栅（图4-30），是预留城市和自然对话的可能，是花园和城市、自然环境有机共生的纽带。花箱中选取了50多种草本花卉，以淡粉色系为主，配以蓝、白色花卉等，粉色与蓝色形成冷暖色的对比（图4-31），局部花色为粉紫色，与蓝紫色的花形成邻近色的搭配，少量点缀白色花可以局部提亮整片花海；局部点缀黄色系花朵，可与蓝紫色形成补色关系，突出重点。

铺拉格花园同时也是一个感官的花园，在花园中有三件艺术装置，分别是光色、声音与雾浴，其中光色之盒是以大自然的光源为主要媒介的艺术形式，它让场景美轮美奂，人们能看到光线折射出的七种颜色光（图4-32），带来愉悦的视觉享受和艺术体验。

图4-28 可移动的花箱座椅

案例2 铺拉格花园

铺拉格花园通过对罗湖区平面的抽离、建筑形态的拼接、色彩的抽象，形成数个单元模块——可移动的梦幻花箱座椅，通过对花箱座椅装置的不同

图4-30 花园展台的周边环境和镂空钢格栅

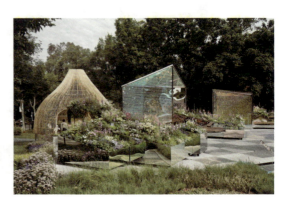

应用篇

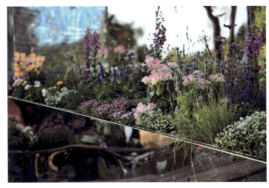

图 4-31　冷暖色应用花箱

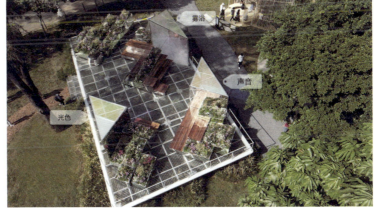

图 4-32　自然光线的折射效果

◆拓展训练：思考总结

根据案例1、案例2思考植物色彩的搭配要领，总结植物与环境的色彩搭配关系。

案例3　上海外滩码头的爱心互动装置

场地位于外滩老码头，是旧时的"十六铺"，如今已经打造成为文艺的海派创意园。在充满历史老建筑的空间中，业主希望加入一个含有年轻元素的互动装置。整个装置由彩色阳光板拼成一个爱心造型，加入一个箭头形成一箭穿心（图4-33）。男女分开的通道象征爱情的心路历程。男生通过代表诱惑的红色通道，女生通过代表挫折的绿色通道，共同到达中间的出口。然后二人共同站在中间的红心，触发压力传感器，点亮中间的红心，同时触发箭头上的灯光，形成一箭穿心的效果。这时设置在箭头顶部的摄像机将拍摄下二人美好的瞬间。

装置的颜色取于著名的约翰·李的爱情彩虹图，不同颜色代表了不同爱情阶段（图4-34）。代表欲望的红色：情欲之爱、游戏之爱、现实之爱，代表挫折的绿色：友谊之爱、依附之爱、利他之爱。

地面通过颜色的细致划分形成了一层层递进的爱心效果，颜色之间用led光带区分，在夜间很显眼（图4-35）。站在红色的爱心中间，通过脚底的压力板点亮爱心，同时镜面不锈钢反射出倒影，结合斑驳的光影，形成魔幻的效果。建造材料为阳光板，采用数码打印上色技术，使之不易被刮花，也不会氧化变色。阳光板选择饱和度低的颜色，红绿色形成补色关系，在环境中尤为突出（图4-36）。

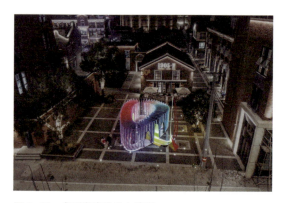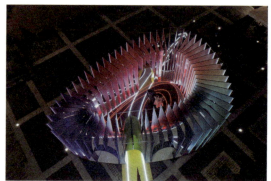

图 4-33　色彩渐变的爱心装置

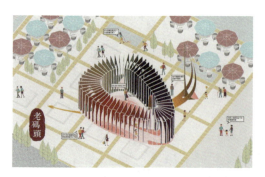

图 4-34　色彩在研究中所代表的含义

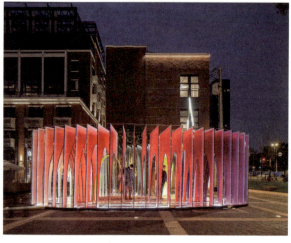

图 4-35　灯光对色彩的影响

应用篇

案例4　千色海浪色彩装置设计

日本今治市以优质的毛巾产品和行业领先的织染工业而闻名于世。纺织品的染色是一个极其复杂的工艺，今治市的染布工匠有着极其精湛的手艺，可以染出1000种颜色不同的织物。"今治市色彩展"致力于向人们介绍今治市的染色技术，设计师通过自己独创的色板（共包含1000个颜色），采用渐变色彩，创作了一个名为"千色海浪"的装置（图4-37）。

这个由1000种颜色的丝线打造而成的织品覆盖了今治市礼堂的1002个座位，值得一提的是，该礼堂是由著名建筑师丹下健三设计建造的。明亮的色调不仅赋予整个空间一种能量，更创造出了与公共大厅天花板相联系的迷人色彩。前排为暖色系，后排为冷色系，波长较长的暖色和明度高的色彩有向前感，波长较短的冷色和明度低的色彩有退后感，产生了色彩的距离错觉（图4-38）。"千色海浪"是设计师的独有色板与今治市高品质的染色技术的结晶。在本项目中，"染色"技术与"千色"被融合在了一起，打造出一个宏伟的色彩装置。

◆ 拓展训练：创意

根据案例3、案例4，尝试在某个环境空间中以某一主题或某种材质进行色彩的渐变装置设计。

案例5　遇见花瓣

遇见花瓣餐厅位于北京银河SOHO的两层临街处，业主希望保留花的主题，通过新增区域对整

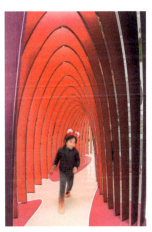

图4-36　场地空间中的补色应用

图4-37　邻近色环的应用

图4-38 色彩的距离错觉

体环境进行升级改造。设计意在使新空间成为旧有环境的延续,"花瓣"作为基本的设计元素,在空间中以不同的形态呈现,打造出多彩、温暖的氛围(图4-39)。花瓣幕帘便是为此定制的主题装置,以体现留住落花与春的美好意境。

入口处的弧形投影墙是空间内最大的一片"花瓣",镂空的花瓣点缀在墙面上,透出温和的灯光。结合白天和夜晚不同的气氛,两种色彩的落花影像投射在墙上,呼应着室内层叠的花帘(图4-40),创造出恬静的空间氛围。

天花板上,花瓣形状的造型与地面花瓣装饰相呼应,仿佛花瓣随意散落在地上,巧妙地划分出不同的用餐区域(图4-41)。大型的花瓣装置改变了花与人本身的尺度关系,设计师希望人们在花的世界里能享受一段放松的用餐时光,舒缓日常的生活压力。

改造区域内粉红的幕帘、草绿的皮质沙发和白色的水磨石地面成为视觉的中心,在镜面墙和弧形玻璃的反射下,整个空间被打造得动态而优雅,黑白色的地面形成稳定的底色,花瓣的幕帘、绿色沙发及点缀其中的绿植,体现色彩的统一与变化,柔和的冷色与暖色形成补色关系,突出空间特点(图4-42)。原有的拱形连廊透过镜面形成视觉的延展,成为连通新旧区域的隧道。

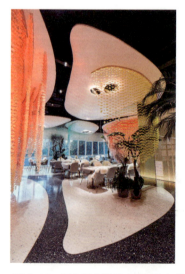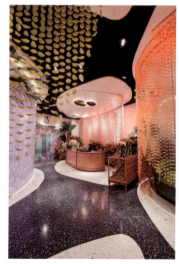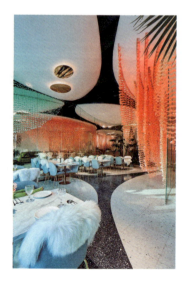

图4-39 暖色调花瓣给人温暖亲切的环境氛围

应用篇

图 4-40　灯光对室内色彩的影响

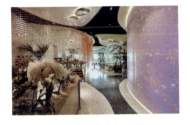
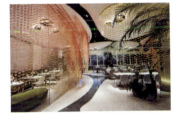
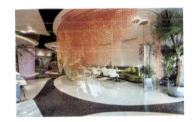

图 4-41　色彩划分空间区域

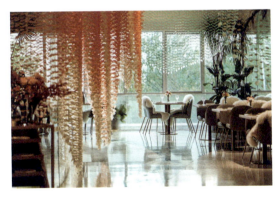

图 4-42　室内空间色彩的统一与变化

案例 6　奶制产品商店的室内设计

有超过一半的日本乳制品在北海道地区生产，人们在这个商店里可以品尝到来自北海道地区的乳制品。设计师将这个空间看成一个媒介，让人们可以走进来品尝食品，并且将商店空间一直设计到广告标牌上。人们被店面巨大的奶牛标志所吸引，印着奶牛的图样从店面持续到室内，地板和天花板有着同样的图案。顾客在印着奶牛图样的冰淇淋柜台买过冰淇淋或牛奶糖后，可以继续沿着有奶牛图案的楼梯向上层走。在这层有一头真奶牛大小的模型与黑白相间的图案混合在一起。它旁边有一个装有各式配料的大型吧台，顾客在这里挑选他们喜好的甜品配料（图 4-43）。

半椭圆形的配料吧台看起来好像是从地板上长出来的，也印有熟悉的奶牛图案。这个吧台使用的材料和墙壁、地板相同，一些配料容器在空气压力的作用下，会像打鼹鼠游戏里的鼹鼠一样冒出来，给顾客增添了乐趣（图 4-44）。

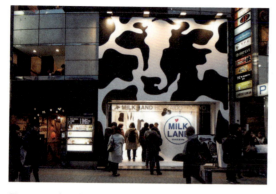
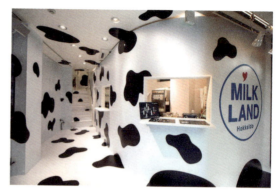

图 4-43　色彩将空间进行延展

◆ **拓展训练：设计创想**

根据案例 5、案例 6 尝试在室内空间中以某一主题通过色彩进行空间区域的划分。

案例 7　县城里的新学校

在河南信阳潢川县，一匹蓝色的小马跑进了一所小学，他戴着混天绫玩耍了一整天。混天绫是一条巧妙的线索，串联起这所小学的主要公共空间。U 型建筑布局围合出的二层屋顶活动平台原先只有一片消极的空白，设计师将其改造为高低起伏的儿童活动场地，并以斑马条纹为场地赋予了生命（图 4-45）。

小学主入口处的"混天绫"是一部飘逸缠绕的楼梯。作为最便捷的交通道，它联系着主入口和二

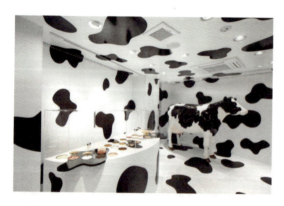
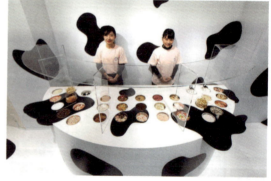
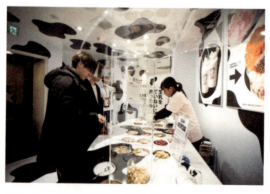
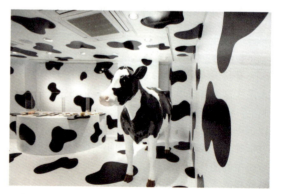

图 4-44　色彩划分空间区域及功能

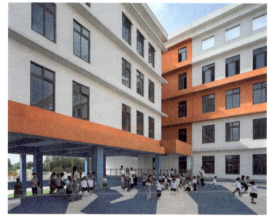

图 4-45 色彩进行立体空间的联系

层风雨操场。而操场旁的"混天绫"是一部刚毅健硕的楼梯,作为视野最棒的室外交通道道,它给了孩子们抓住操场上每个珍贵瞬间的可能。建筑以白色为基底,橙色与蓝色形成互补色(图 4-46),撞色的应用使之更具活力,从而从周边环境中脱颖而出。

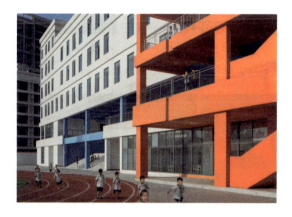
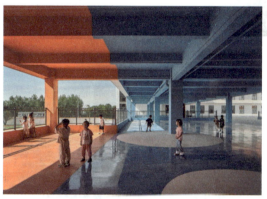
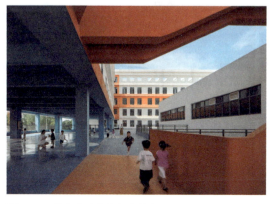
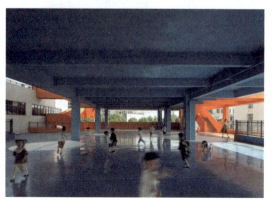

图 4-46 补色在建筑空间中的应用

案例 8　自然的泥土色与建筑的几何美学

该项目是位于墨西哥克雷塔罗半城市环境中的一座独栋住宅。该项目通过材料的运用和简单的结构体现了该地区的本土建筑风格,并试图融入周围的半沙漠景观(图 4-47)。

不管是室内还是室外,温馨而简约的空间氛围贯穿了整栋住宅。色调深浅不一的颜料混凝土为周围的空间增添了温馨的气质,与自然光线和景观相得益彰。而实木家具、铁艺制品、砖砌地板和意大利面马赛克等材料细节,增添了空间的静谧感受。

朴实的材料使光线和空间本身成为房屋的主角,自然的泥土色让建筑完全融入到其所在的自然环境之中。建筑的材料颜色、周边的环境色、家具的颜色及周边植物的颜色,均为邻近色系(图 4-48),使得建筑与环境融为一体,自然和谐。

◆ **拓展训练:空间分析**

根据案例 7 和案例 8 分析建筑空间、室内空间及外部景观空间的色彩应用原则,以及色彩能表达的空间效果。

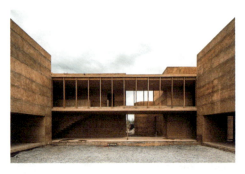
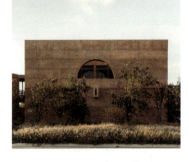

图 4-47　建筑色彩与环境的融合应用

图 4-48　室内色彩的选择与建筑色彩的调和

参考文献

[1] 辛艺峰. 环境色彩的学理研究及景观设计实践探索 [M]. 武汉：华中科技大学出版社，2019.
[2] (美) 阿里斯·谢林，著. 设计元素. 色彩基础 [M]. 袁昊，译. 北京：电子工业出版社，2015.
[3] (美) 理查德·梅尔，著. 玩转色彩：50 个探索色彩原理的平面实验 [M]. 金黎晅，译. 上海：上海人民美术出版社，2014.
[4] 张连生，陆霄虹. 设计色彩：开发、拓展、应用型色彩 [M]. 南京：南京师范大学出版社，2009.

图片来源

图 1-1　德国包豪斯设计学院（搜狐网图片）
图 1-2　人看见颜色的过程（网络图片）
图 1-3　不同颜色的波长（网络图片）
图 1-4　15 世纪佛罗伦萨画家以湿壁画方式创作教堂壁画（网络图片）
图 1-5　牛顿三棱镜分光的光谱学说（网络图片）
图 1-6　三棱镜（网络图片）
图 1-7　色彩分类（有彩色、无彩色、特别色）（作者自绘）
图 1-8　光源色（网络图片）
图 1-9　环境色（网络图片）
图 1-10　色彩配合的基本关系（三原色、间色、三次色）（作者自绘）
图 1-11　包豪斯设计学院的先驱们（网络图片）
图 1-12　五行与五色（搜狐网图片）
图 1-13　东西方色对比模板（教师作业范例）（作者自绘）
图 1-14　东西方色对比（学生作业范例）（指导老师：芮潇）
图 2-1　学生作业　动画 19 级　仲佳伟（指导老师：段安琪）
图 2-2　学生作业　风景园林 22 级　周　妍（指导老师：芮潇）
图 2-3　学生作业　风景园林 22 级　沈茗冰（指导老师：芮潇）
图 2-4　学生作业　风景园林 22 级　岳瑾瑜（指导老师：芮潇）
图 2-5　学生作业　风景园林 22 级　罗梦婷（指导老师：芮潇）
图 2-6　学生作业　风景园林 18 级　张雪霏（指导老师：高地）
图 2-7　学生作业　风景园林 22 级　秦　敏（指导老师：芮潇）
图 2-8　学生作业　风景园林 22 级　刘子意（指导老师：芮潇）
图 2-9　学生作业　风景园林 21 级　王　怡（指导老师：李响）
图 2-10　学生作业　风景园林 18 级　顾御坤（指导老师：高地）
图 2-11　学生作业　风景园林 18 级　黄明慧（指导老师：高地）
图 2-12　学生作业　风景园林 18 级　邵颖磊（指导老师：高地）
图 2-13　明度变化（搜狐网图片）
图 2-14　彩色照片转黑白照片（作者自摄）
图 2-15　色彩属性三要素（搜狐网图片）
图 2-16　色温示意图（搜狐网图片）
图 2-17　服装色调（百度网图片）
图 2-18　家居冷暖色调（搜狐网图片）
图 2-19　色彩混合（搜狐网图片）
图 2-20　旋转混合（作者自制）和空间混合（像素画积木拼图）（搜狐网图片）
图 2-21　学生作业　风景园林 18 级　邵颖磊（指导老师：高地）
图 2-22　学生作业　风景园林 22 级　王梦瑶（指导老师：芮潇）

图 2-23　学生作业　风景园林 18 级　黄明慧（指导老师：高地）
图 2-24　学生作业　风景园林 18 级　张雪霏（指导老师：高地）
图 2-25　学生作业　风景园林 22 级　刘子意（指导老师：芮潇）
图 2-26　学生作业　风景园林 22 级　王丽娜（指导老师：芮潇）
图 2-27　冷暖错觉（作者自制）
图 2-28　色相错觉（作者自制）
图 2-29　明度错觉（作者自制）
图 2-30　纯度错觉（作者自制）
图 2-31　补色错觉（作者自制）
图 2-32　面积错觉（作者自制）
图 2-33　距离错觉（作者自制）
图 2-34　重量错觉（百度网图片）
图 2-35　肌理重量错觉（百度网图片）
图 2-36　边缘错觉代表作品　点彩派（百度网图片）
图 2-37　位置错觉（图片来源：作者自制）
图 2-38　色相对比（互补色、邻近色、对比色、类似色、同类色）（百度网图片）
图 2-39　学生作业　风景园林 22 级　刘子意（指导老师：芮潇）
图 2-40　学生作业　风景园林 22 级　王丽娜（指导老师：芮潇）
图 2-41　学生作业　风景园林 22 级　刘雨珊（指导老师：芮潇）
图 2-42　学生作业　风景园林 22 级　罗梦婷（指导老师：芮潇）
图 2-43　学生作业　风景园林 22 级　沈　彤（指导老师：芮潇）
图 2-44　学生作业　风景园林 22 级　秦　敏（指导老师：芮潇）
图 2-45　学生作业　风景园林 22 级　吴钰颖（指导老师：芮潇）
图 2-46　学生作业　风景园林 22 级　岳瑾瑜（指导老师：芮潇）
图 2-47　学生作业　风景园林 20 级　王玥静（指导老师：李响）
图 2-48　学生作业　风景园林 20 级　付菱涵（指导老师：李响）
图 2-49　学生作业　风景园林 21 级　蒋菁洋（指导老师：张继之）
图 2-50　学生作业　风景园林 21 级　王韵欣（指导老师：张继之）
图 2-51　学生作业　风景园林 21 级　胡　琪（指导老师：张继之）
图 2-52　学生作业　风景园林 21 级　陆　杨（指导老师：张继之）
图 2-53　学生作业　风景园林 21 级　杨晓芸（作品 1）（指导老师：张继之）
图 2-54　学生作业　风景园林 21 级　杨晓芸（作品 2）（指导老师：张继之）
图 2-55　学生作业　风景园林 21 级　王　怡（指导老师：张继之）
图 2-56　学生作业　风景园林 20 级　王昊珺（指导老师：李响）
图 2-57　学生作业　风景园林 21 级　王思懿（作品 1）（指导老师：张继之）
图 2-58　学生作业　风景园林 21 级　王思懿（作品 2）（指导老师：张继之）
图 2-59　学生作业　风景园林 20 级　郭　晶（指导老师：李响）
图 2-60　学生作业　风景园林 20 级　谭欣琪（指导老师：李响）
图 2-61　学生作业　风景园林 20 级　张若彤（指导老师：李响）
图 2-62　学生作业　风景园林 20 级　张　满（指导老师：张继之）
图 2-63　学生作业　风景园林 20 级　王易如（指导老师：李响）
图 2-64　学生作业　风景园林 20 级　赵舒然（指导老师：李响）
图 2-65　学生作业　风景园林 21 级　王　怡（指导老师：张继之）
图 2-66　学生作业　风景园林 21 级　张　莹（指导老师：李响）
图 2-67　学生作业　风景园林 18 级　庄依冉（指导老师：高地）
图 2-68　学生作业　风景园林 18 级　黄明慧（指导老师：高地）
图 2-69　学生作业　风景园林 20 级　王玥静（指导老师：李响）
图 2-70　学生作业　风景园林 20 级　郑秦蓉（指导老师：李响）

图 2-71　学生作业　风景园林 20 级　王玥静（指导老师：李响）
图 2-72　学生作业　风景园林 20 级　郭　晶（指导老师：李响）
图 2-73　学生作业　风景园林 21 级　杨晓芸（指导老师：李响）
图 2-74　学生作业　风景园林 20 级　胡　好（指导老师：李响）
图 2-75　学生作业　风景园林 21 级　陆　杨（指导老师：张继之）
图 2-76　学生作业　风景园林 20 级　狄新伊（指导老师：李响）
图 2-77　学生作业　风景园林 20 级　王颖珊（指导老师：李响）
图 2-78　学生作业　风景园林 20 级　洪潇岚（指导老师：李响）
图 2-79　学生作业　风景园林 18 级　邵颖磊（指导老师：高地）
图 2-80　学生作业　风景园林 20 级　张　满（指导老师：李响）
图 2-81　有彩色与无彩色对比（百度网图片）
图 2-82　同时对比（作者自制）
图 2-83　连续对比（作者自制）
图 2-84　学生作业　风景园林 22 级　李星怡（指导老师：芮潇）
图 2-85　学生作业　风景园林 22 级　王丽娜（指导老师：芮潇）
图 2-86　学生作业　风景园林 22 级　沈　彤（指导老师：芮潇）
图 2-87　学生作业　风景园林 22 级　秦　敏（指导老师：芮潇）
图 2-88　学生作业　风景园林 22 级　罗梅悦（指导老师：芮潇）
图 2-89　学生作业　风景园林 22 级　岳瑾瑜（指导老师：芮潇）
图 2-90　学生作业　风景园林 22 级　沈茗冰（指导老师：芮潇）
图 2-91　学生作业　风景园林 22 级　罗梦婷（指导老师：芮潇）
图 2-92　面积对比代表作　蒙德里安《格子画》（百度网图片）
图 2-93　学生作业　风景园林 20 级　朱敏瑞（指导老师：李响）
图 2-94　学生作业　风景园林 20 级　范景宇（指导老师：李响）
图 2-95　学生作业　风景园林 21 级　周雨西（指导老师：张继之）
图 2-96　学生作业　风景园林 21 级　王昊珺（指导老师：张继之）
图 2-97　学生作业　风景园林 21 级　詹德悦（指导老师：张继之）
图 2-98　学生作业　风景园林 21 级　陈欣怡（指导老师：张继之）
图 2-99　学生作业　风景园林 21 级　孙立鸿（指导老师：张继之）
图 2-100　学生作业　风景园林 20 级　郭　晶（指导老师：李响）
图 2-101　学生作业　风景园林 20 级　赵舒然（指导老师：李响）
图 2-102　学生作业　风景园林 21 级　杨晓芸（指导老师：张继之）
图 2-103　学生作业　风景园林 21 级　陆　杨（指导老师：张继之）
图 2-104　学生作业　风景园林 21 级　邱宛乐（指导老师：张继之）
图 2-105　学生作业　风景园林 21 级　王玥静（指导老师：张继之）
图 2-106　学生作业　风景园林 20 级　陈　傲（指导老师：李响）
图 2-107　学生作业　风景园林 20 级　陆媛媛（作品 1）（指导老师：李响）
图 2-108　学生作业　风景园林 20 级　陆媛媛（作品 2）（指导老师：李响）
图 2-109　学生作业　风景园林 20 级　张照萌（指导老师：李响）
图 2-110　学生作业　风景园林 20 级　洪潇岚（指导老师：李响）
图 2-111　学生作业　风景园林 21 级　詹德悦（指导老师：李响）
图 2-112　学生作业　风景园林 21 级　王嘉龄（指导老师：张继之）
图 2-113　学生作业　风景园林 20 级　洪潇岚（作品 1）（指导老师：李响）
图 2-114　学生作业　风景园林 20 级　洪潇岚（作品 2）（指导老师：李响）
图 2-115　学生作业　风景园林 21 级　孙立鸿（指导老师：张继之）
图 2-116　学生作业　风景园林 20 级　郁　冲（指导老师：李响）
图 2-117　学生作业　风景园林 21 级　储周萍（指导老师：张继之）
图 2-118　学生作业　风景园林 21 级　陆　杨（指导老师：张继之）

图2-119　学生作业　风景园林20级　王玥静（指导老师：李响老师）
图2-120　学生作业　风景园林21级　张　莹（指导老师：张继之）
图2-121　学生作业　风景园林21级　张照萌（指导老师：张继之）
图2-122　学生作业　风景园林20级　王昊珺（指导老师：李响）
图2-123　学生作业　风景园林20级　王颖珊（指导老师：李响）
图2-124　学生作业　风景园林20级　张　梵（指导老师：李响）
图2-125　学生作业　风景园林20级　洪潇岚（指导老师：李响）
图2-126　学生作业　风景园林20级　景　琪（指导老师：李响）
图2-127　学生作业　风景园林21级　储周萍（指导老师：张继之）
图2-128　学生作业　风景园林22级　高向娜　岳瑾瑜　组（指导老师：芮潇）
图2-129　学生作业　风景园林22级　王丽娜　王梦瑶　组（指导老师：芮潇）
图2-130　学生作业　风景园林22级　罗梅悦　杨　高　组（指导老师：芮潇）
图2-131　学生作业　风景园林22级　刘雨珊　奚希妮　组（指导老师：芮潇）
图2-132　学生作业　风景园林22级　张逸峰　武　亿　组（指导老师：芮潇）
图2-133　学生作业　风景园林22级　秦　敏　吴钰颖　组（指导老师：芮潇）
图2-134　学生作业　风景园林22级　刘子意　周　妍　组（指导老师：芮潇）
图2-135　学生作业　风景园林22级　杨沁萱　李星怡　组（指导老师：芮潇）
图2-136　学生作业　风景园林22级　沈若冰　薛　问　组（指导老师：芮潇）
图2-137　学生作业　风景园林22级　沈　彤　罗梦婷　组（指导老师：芮潇）
图2-138　学生作业　风景园林22级　沈　彤（指导老师：芮潇）
图2-139　学生作业　风景园林22级　刘子意（指导老师：芮潇）
图2-140　学生作业　风景园林22级　王丽娜（指导老师：芮潇）
图2-141　学生作业　风景园林22级　王梦瑶（指导老师：芮潇）
图2-142　学生作业　风景园林22级　王益周（指导老师：芮潇）
图2-143　学生作业　风景园林22级　周　妍（指导老师：芮潇）
图2-144　学生作业　动画19级　孙斯尘（指导老师：段安琪）
图2-145　学生作业　风景园林23级　吴佳怡（指导老师：芮潇）
图2-146　学生作业　动画19级　张雨宸（指导老师：段安琪）
图2-147　学生作业　风景园林23级　沃佳瑶（指导老师：芮潇）
图3-1　学生作业　风景园林22级　沈茗冰（指导老师：芮潇）
图3-2　学生作业　风景园林22级　沈　彤（指导老师：芮潇）
图3-3　学生作业　风景园林22级　高向娜（指导老师：芮潇）
图3-4　学生作业　风景园林22级　李星怡（指导老师：芮潇）
图3-5　学生作业　风景园林22级　秦　敏（指导老师：芮潇）
图3-6　学生作业　风景园林22级　王益周（指导老师：芮潇）
图3-7　学生作业　风景园林22级　王　峥（指导老师：芮潇）
图3-8　学生作业　风景园林22级　吴钰颖（指导老师：芮潇）
图3-9　学生作业　风景园林22级　张逸峰（指导老师：芮潇）
图3-10　学生作业　风景园林22级　罗梦婷（指导老师：芮潇）
图3-11　凯斯·哈林　风景园林22级　郭修谦（学生作业，指导老师：高地）
图3-12　凯斯·哈林　风景园林22级　林友志（学生作业，指导老师：高地）
图3-13　凯斯·哈林　风景园林22级　王海辰（学生作业，指导老师：高地）
图3-14　凯斯·哈林　风景园林22级　王天傲（学生作业，指导老师：高地）
图3-15　凯斯·哈林　风景园林22级　肖　彤（学生作业，指导老师：高地）
图3-16　康定斯基　风景园林22级　蔡佳晨（学生作业，指导老师：高地）
图3-17　康定斯基　风景园林22级　何弈雯（学生作业，指导老师：高地）
图3-18　康定斯基　风景园林22级　时宛婷（学生作业，指导老师：高地）
图3-19　康定斯基　风景园林22级　徐宇捷（学生作业，指导老师：高地）

图 3-20　康定斯基　风景园林 22 级　杨佳宜（学生作业，指导老师：高地）
图 3-21　康定斯基　风景园林 22 级　张雯洁（学生作业，指导老师：高地）
图 3-22　康定斯基　风景园林 22 级　张　渊（学生作业，指导老师：高地）
图 3-23　克利姆特《金色眼泪》风景园林 22 级　丁欣宜（学生作业，指导老师：高地）
图 3-24　克利姆特《金色眼泪》风景园林 22 级　刘　添（学生作业，指导老师：高地）
图 3-25　克利姆特《金色眼泪》风景园林 22 级　马崔洁（学生作业，指导老师：高地）
图 3-26　克利姆特《金色眼泪》风景园林 22 级　朱方正（学生作业，指导老师：高地）
图 3-27　克利姆特《金色眼泪》风景园林 22 级　朱奕洁（学生作业，指导老师：高地）
图 3-28　马蒂斯　风景园林 22 级　陈天裕（学生作业，指导老师：高地）
图 3-29　马蒂斯　风景园林 22 级　冯　祺（学生作业，指导老师：高地）
图 3-30　马蒂斯　风景园林 22 级　苗新玉（学生作业，指导老师：高地）
图 3-31　马蒂斯　风景园林 22 级　汤雨杭（学生作业，指导老师：高地）
图 3-32　马蒂斯　风景园林 22 级　薛　静（学生作业，指导老师：高地）
图 3-33　马蒂斯　风景园林 22 级　严　睿（学生作业，指导老师：高地）
图 3-34　马蒂斯　风景园林 22 级　周璐佳（学生作业，指导老师：高地）
图 3-35　色彩情绪　风景园林 22 级　沈　彤（学生作业，指导老师：芮潇）
图 3-36　色彩情绪　风景园林 22 级　刘子意（学生作业，指导老师：芮潇）
图 3-37　色彩情绪　风景园林 22 级　吴钰欣（学生作业，指导老师：芮潇）
图 3-38　酸甜苦辣　风景园林 22 级　王丽娜（学生作业，指导老师：芮潇）
图 3-39　酸甜苦辣　风景园林 22 级　王　峥（学生作业，指导老师：芮潇）
图 3-40　酸甜苦辣　风景园林 22 级　周　妍（学生作业，指导老师：芮潇）
图 3-41　喜怒哀乐　风景园林 22 级　高向娜（学生作业，指导老师：芮潇）
图 3-42　喜怒哀乐　风景园林 22 级　岳瑾瑜（学生作业，指导老师：芮潇）
图 3-43　色彩构成与光影——蒙特利尔的建筑（网易图片）
图 3-44　一盏灯　风景园林 21 级　江晓宇（学生作业，指导老师：芮潇）
图 3-45　一盏灯　风景园林 21 级　储周萍（学生作业，指导老师：芮潇）
图 3-46　一盏灯　风景园林 21 级　陆思静（学生作业，指导老师：芮潇）
图 3-47　一盏灯　风景园林 21 级　邓佳乐（学生作业，指导老师：芮潇）
图 3-48　一盏灯　风景园林 21 级　宋佳（学生作业，指导老师：芮潇）
图 3-49　一盏灯　风景园林 21 级　孙辰萱（学生作业，指导老师：芮潇）
图 3-50　一盏灯　风景园林 21 级　丁允钧（学生作业，指导老师：芮潇）
图 3-51　一盏灯　风景园林 21 级　陈国越（学生作业，指导老师：芮潇）
图 3-52　肌理拼贴　风景园林 22 级　沈茗冰（学生作业，指导老师：芮潇）
图 3-53　肌理拼贴　风景园林 22 级　沈　彤（学生作业，指导老师：芮潇）
图 3-54　肌理拼贴　风景园林 22 级　高向娜（学生作业，指导老师：芮潇）
图 3-55　肌理拼贴　风景园林 22 级　王丽娜（学生作业，指导老师：芮潇）
图 3-56　肌理拼贴　风景园林 22 级　王沁萱（学生作业，指导老师：芮潇）
图 3-57　肌理拼贴　风景园林 22 级　薛　问（学生作业，指导老师：芮潇）
图 3-58　采集与重构　风景园林 22 级　沈　彤（指导老师：芮潇）
图 3-59　采集与重构　风景园林 22 级　高向娜（指导老师：芮潇）
图 3-60　采集与重构　风景园林 22 级　李星怡（指导老师：芮潇）
图 3-61　采集与重构　风景园林 22 级　秦　敏（指导老师：芮潇）
图 3-62　采集与重构　风景园林 22 级　王丽娜（指导老师：芮潇）
图 3-63　采集与重构　风景园林 22 级　王梦瑶（指导老师：芮潇）
图 3-64　采集与重构　风景园林 22 级　岳瑾瑜（指导老师：芮潇）
图 3-65　采集与重构　风景园林 22 级　周　妍（指导老师：芮潇）
图 3-66　采集与重构　环境艺术设计 23 级　胡圆圆（指导老师：芮潇）
图 3-67　采集与重构　环境艺术设计 23 级　邵　帅（指导老师：芮潇）

图 3-68　采集与重构　环境艺术设计 23 级　王思雨（指导老师：芮潇）
图 3-69　采集与重构　环境艺术设计 23 级　张雨婷（指导老师：芮潇）
图 3-70　采集与重构　环境艺术设计 23 级　陆欣艺（指导老师：芮潇）
图 3-71　采集与重构　环境艺术设计 23 级　朱晓冉（指导老师：芮潇）
图 3-72　采集与重构　环境艺术设计 23 级　朱子欣（指导老师：芮潇）
图 3-73　采集与重构　环境艺术设计 23 级　陈　洁（指导老师：芮潇老师）
图 4-1　高饱和度的"珠宝"巧克力、图 4-2　包装、商品无彩色与有彩色的对比（图片来源：微信）
图 4-3　处理成灰色系的标签、图 4-4　色彩的距离错觉（图片来源：五角奖设计网）
图 4-5　色彩的提取重构（图片来源：微信）
图 4-6 至图 4-7（图片来源：花瓣网、搜狐网）
图 4-8 至图 4-11（图片来源：素然官网）
图 4-12 至图 4-15（图片来源：三宅一生官网）
图 4-16 至图 4-18（图片来源：微信）
图 4-19 至图 4-21（图片来源：五角奖设计网）
图 4-22 至图 4-24（图片来源：搜狐网）
图 4-25 至图 4-44（图片来源：景观中国网）
图 4-45 至图 4-48（图片来源：mooool 木藕设计网）